莫迪利亞尼

尹琳琳　趙清青　編著

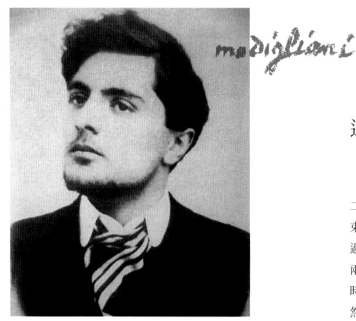

攝於 1887 年

這悲傷的味道　你品嘗的太少了

二十三年前，我在北京大富豪夜總會裡駐唱，那天演出結束後陳逸飛先生請人讓我到他的包間坐坐。我說：「我看過您畫的《刑場上的婚禮》，一大片灰濛濛的天空下，躺著兩個年輕人，地上的枯草叢中點綴著許多碎花。那是我小時候看過的最壓抑的一幅畫。」先生略顯驚訝地說：「你居然看過這幅畫，這是我出國前畫的最後一幅，咱倆是有緣人。」他給了我上海家裡的電話號碼，讓我回上海時去他那兒玩。

後來，因為工作的關係我們又有了兩三面的緣分，很可能他已經完全不記得我們最初的那次相識了，但是那個號碼，我一直留著，鼓勵了我很多年，給予我很多的力量。那幅畫作，是我在讀小學時看到的：他們躺在那一片蒼茫茫的天空下，是那麼的從容與堅強。死亡，在他們面前，也變成了一種慌張。

看到《看畫》第二輯的樣稿，又一次想起多年前那幅畫曾經帶給我的震撼和感動。我感覺《看畫》團隊真的很會選畫，第一輯選梵谷、莫內和克林姆，這三位大師可以說是很多喜歡畫畫的人的啟蒙老師。而第二輯，連長的選擇更大膽。孟克、席勒和莫迪利亞尼，用老趙的話說，這三個人，都是令人唏噓讓人心痛的大師，也可以說是美術史上的悲情三劍客。

孟克的作品讓我非常的不舒服，越想逃離它，卻反倒被它吸著去靠近，讓我看清楚每一個細節。孟克的《吶喊》，曾被評論為「現代藝術史上最令人不適的作品」。那種掙扎

在死亡邊緣的無助和絕望，像小刀一般的鋒利，瞬間就把我埋在心底最深處的孤獨和恐懼，硬生生地全部切開。我相信，很多人看過這幅作品的大量變形版。現代人的惡搞演繹，已經脫離了作者最初帶給我們的那種苦悶的壓抑，給無數人送去了歡樂。我想孟克他肯定不願意看到事情是這樣發展的。對於觀者來說，他的藝術是瘋狂的；但對於孟克，那是他的世界，是他內心感受和精神狀態的眞實寫照。定義一個人是天才還是瘋子又有什麼眞正的標準呢？

席勒，這個出生在奧地利，只活了二十八年的天才畫家，他的畫作活脫脫地映射出他的人生來。誇張的造型，大膽放縱的線條，破碎生冷的色塊，再加上他放蕩不羈的生活方式，桀驁不馴的性格和反叛的藝術，他生前遭受了太多的非議和批評，被人們用「色情畫家」來形容。時至今日，席勒卻被藝術界捧爲直逼心靈的偉大藝術家。

知道莫迪利亞尼是很多年前了，偶然看了一本很美的書，叫《托斯卡尼豔陽下》，曾經不止一次想像過梅耶思是個什麼樣的女人？她生活在托斯卡尼古老小鎮的豔陽下，到處都是綻放的鮮花，她穿著白色的長裙，在葡萄園旁邊的菩提樹下，風吹過來，長裙也隨風舞動。那是一個讓處於青春期的孩子瘋狂的畫面，托斯卡尼深深地植進了我的心裡。莫迪利亞尼就是出生在那塊神奇的土地上一個神奇的人物。我最愛他畫的人物像，這些人物並不眞實，畫家透過誇張的變形而特意拉長了線條，讓畫面充滿了優美的節奏感。所以，我對那塊土地上生活的女子，又充滿了莫名的好奇心。

幾年前的一個初夏，我去義大利的托斯卡尼做了十天的自駕遊。一部分理由，是去感受梅耶思的古堡和葡萄酒莊園；另一部分，就是想去感受一下莫迪利亞尼的家鄉，看看那兒的美女，是不是如畫家筆下的那般，柔弱優雅，恬靜憂傷。那是一段不太眞實的旅行，所有的山、海與城堡，都在托斯卡尼豔陽下，閃爍著油畫般的光芒。唯獨沒有畫家所鍾愛的那些長頸孤獨美女，那兒的人，都是透亮鮮活的。也許，這些戲劇化的長頸美女，只是活在畫家戲劇性的人生裡吧。

相比梵谷、莫內等人，《看畫》第二輯的三位畫家稍顯小衆，但他們從未被遺忘，一直深受喜愛。他們的畫作屢創拍賣紀錄，各地美術館以能收藏他們的作品爲榮，以高冷著稱的知乎還有他們的專門問答，他們的藝術影響力由此可見。書中所選每一幅畫作都閃爍著大師的藝術光芒……

我想《看畫》第二輯的策劃，一方面連長是期待能讓更多的人認識這三位天才畫家和那些優美的畫作，還有一個因由，那就是激勵自己早一天拍下他心中的畫吧。

如果說《看畫》第一輯帶給你的是美到極致的欣賞，那麼第二輯是要帶你看到這個世界的力量與堅強。我很期待這套書的出版，期待更多人能夠體驗到《看畫》曾經帶給我的力量。

<div style="text-align: right">航班管家首席生活官　戴軍</div>

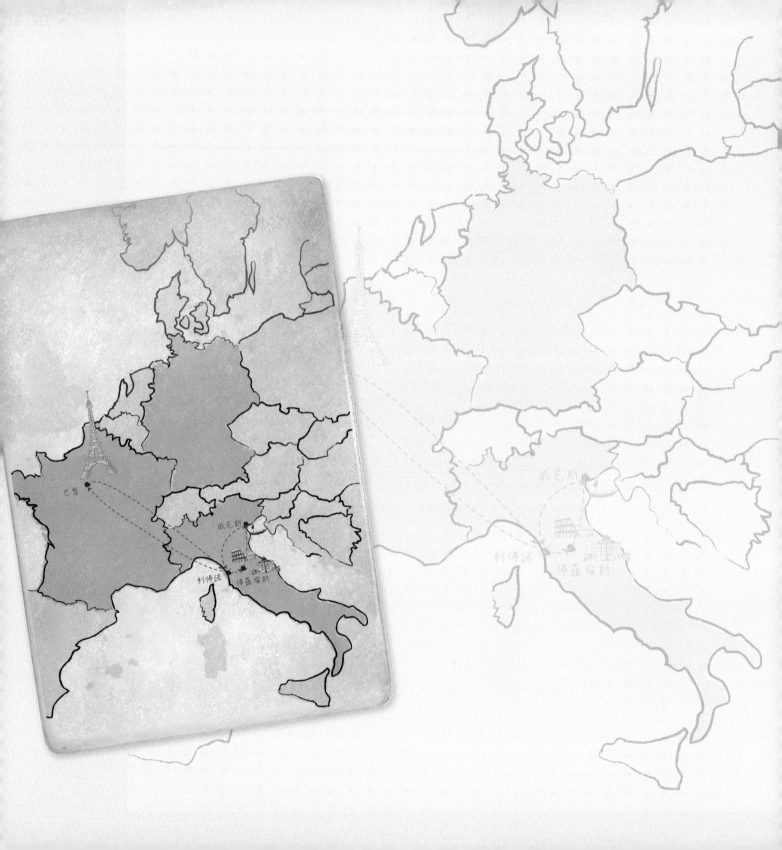

目錄
Contents

1884-1909

1909-1914

1914-1916

1916-1917

1917-1920

/ 001

壹 / 從布爾喬亞到波希米亞

亞美迪歐·莫迪利亞尼，1884年生於**義大利**托斯卡尼的港口城市利佛諾，祖父曾經是大銀行家，父親是一位商人，家裡雖然不是非常富裕，但還是可以過上衣食無憂的生活。他自幼生長在**猶太家庭**，但是卻沒有什麼宗教情結。母親是荷蘭哲學家斯賓諾莎的後裔，有著良好的教養，是一位擺脫了傳統束縛的獨立女性，可以用義大利語、法語與人自由交流，做過翻譯，開辦過學校。**母親的薰陶和培養**，對莫迪利亞尼的成長和他在哲學、藝術方面素養的提升起到了重要的作用。

莫迪利亞尼從小體弱多病，11歲時得了胸膜炎，14歲時得了傷寒症並引發肺結核，病情嚴重到輟學在家休養。輟學期間，他得到了母親的悉心照顧，閱讀了大量哲學和藝術書籍，尼采在美學方面的審美意識及藝術觀點對其影響尤爲深遠。養病期間，他跟隨母親前往義大利南方城市療養，並參觀了各地美術館、博物館。文藝復興時期大師們的作品給了這位多感少年極大的震撼，莫迪利亞尼堅定了成爲一名藝術家的目標。**1902年，18歲的莫迪利亞尼進入著名學府佛羅倫斯美術學院學習，1903年轉入威尼斯美術學院學習。**

素描習作
1905 年　紙上墨水　42.8cm×26.13cm　私人收藏

20世紀初的巴黎，無數天才湧現，各種思潮碰撞。那時，巴黎畫壇的野獸派剛剛結束其第一次展覽；畢卡索創作了第一幅立體主義作品《亞維農少女》；那時僅存的印象派畫家莫內80歲，在畫室裡畫著他的巨幅池塘，人們還沒來得及細細品味，印象派已然成爲過去式。20世紀的前十幾年，各種流派和主義一路抽芽、紛至沓來，那是被馬蒂斯稱之爲「集體罹患心靈之病」的時代，也是引人無限遐想的時代。

1906年，莫迪利亞尼22歲，他滿懷希望地離開故鄉**來到巴黎**。衣著得體，英俊瀟灑，用一口流利的法語談論著文學、藝術，充滿自信，這讓他看起來不像外鄉人。**相貌堂堂、魅力非凡的莫迪利亞尼很快就融入了巴黎的藝術家群體**，得到了藝術家朋友的喜愛。朋友們形容他「濃密的頭髮，鋒利的眉毛，一雙炯炯如炬的眼睛」、「略帶矜持，優雅和善，從不阿諛奉承」。他高雅的貴族風度，自帶一種羅曼蒂克氣質。畢卡索的情人都對他讚歎不已：「年輕強壯的身體，英俊純淨的容顏，讓人無法側目。」

知　為什麼莫迪利亞尼不畫眼睛？

來源：知乎

ID:Jing Liu

和那些要耗費幾個月完成一幅作品的傳統藝術家相比，莫迪利亞尼性情急躁，富有激情，繪畫速度極快。他的大部分作品是一次性完成的。他的肖像畫沒有背景烘托，沒有衣飾陪襯。他透過坦率的視角真實的展現人物的自然面貌。

莫迪利亞尼肖像作品中的眼睛或睜或閉，有的是空洞的黑色或者藍色，還有的一睜一閉，那些眼睛「一隻向內看審視自我，另一隻茫然向外」。他自己解釋是讓人們更關注自己的內心世界。

莫迪利亞尼可能是從中世紀歐洲雕塑中尋找到靈感，如蘭斯大教堂中13世紀哥德風格的施洗者聖約翰像一樣擁有獨特的空洞的眼睛。

……

 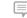 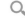

莫迪利亞尼每月可從母親那裡得到200法郎的生活費。本來這些費用足夠維持生計，他完全可以成為一個體面的布爾喬亞。沒過多久，他發現巴黎自由而刺激的藝術氛圍與自己之前接受的優雅傳統的藝術教育完全不同，他的繪畫技藝在巴黎的藝術圈子裡幾乎不值一提。心靈的苦悶使他有了酗酒和吸毒的習慣。他還把公寓搬到了蒙馬特區藝術家最集中的破舊的「洗濯船」。**在這裡他和他那個時代最具創造力的藝術家、作家結下了親密的友誼，比如畢卡索、夏卡爾、柴姆·蘇丁、馬克斯·雅各布等。**房租、畫材費、模特兒費，莫迪利亞尼過著勉強糊口的生活。即使生活艱難，他依然是一個快樂的波西米亞，堅持用自己對生命的感受去作畫。他的作品在今天看來依然現代感十足。

莫迪利亞尼早期的裸體畫和後期讚美女性身體之美的作品截然不同。在1908年創作的《戴帽子的裸體女人》中，稜角分明的臉部線條，突出的顴骨，扭曲的下巴，裸露的牙齒，落寞的眼神，烘托出了模特兒內心的陰鬱痛苦。

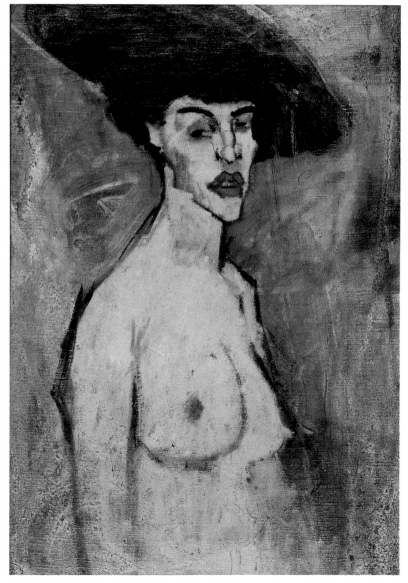

戴帽子的裸體女人
1908 年　布面油畫　80.6 cm × 50.1 cm
海法大學赫克特博物館

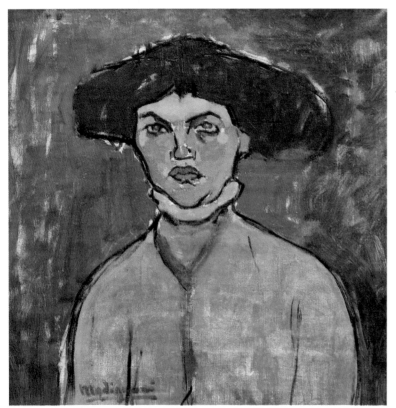

年輕女人的頭像
1908 年　布面油畫　55cm×57cm
巴黎龐畢度中心國立現代藝術博物館

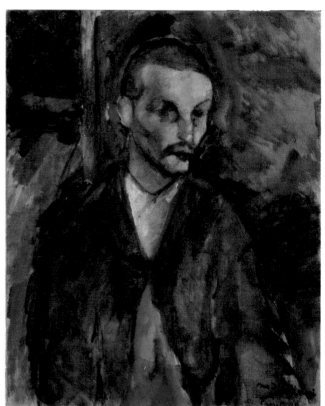

利佛諾乞丐
1909 年　布面油畫　65.8cm×52.4cm　私人收藏

在 1907 年和 1908 年的兩次沙龍中，莫迪利亞尼的作品有了公開展出的機會，那些喜歡印象派的人卻無法忍受他對光線的漠視和對模特兒絕對主觀的扭曲變形。他的許多朋友都加入了各種藝術流派，而他拒絕加入任何一派。**他遵循著自己的本性，日益彰顯著自身的魅力。**

莫迪利亞尼早期受到波提且利和安格爾的影響。他後來創作的一些作品受到了畢卡索的影響，其 1908 年的畫作《年輕女人的頭像》與畢卡索 1902 年的畫作《憂鬱的女人》頗為相似，一樣的大帽子、冷豔的膚色、倔強的嘴唇、稜角分明的下巴。

1909 年，莫迪利亞尼在塞尚回顧展上發現了塑造形體的突破口，創作了《利佛諾乞丐》。相似著裝加上蓄鬍的形象又出現在了《大提琴手》中，畫中男人低著頭，閉著眼，沉浸在音樂的世界裡。

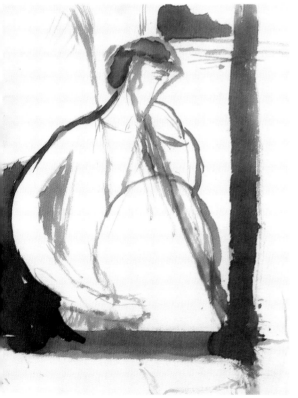

大提琴手草稿

大提琴手

1909 年　布面油畫　130cm×81cm　私人收藏

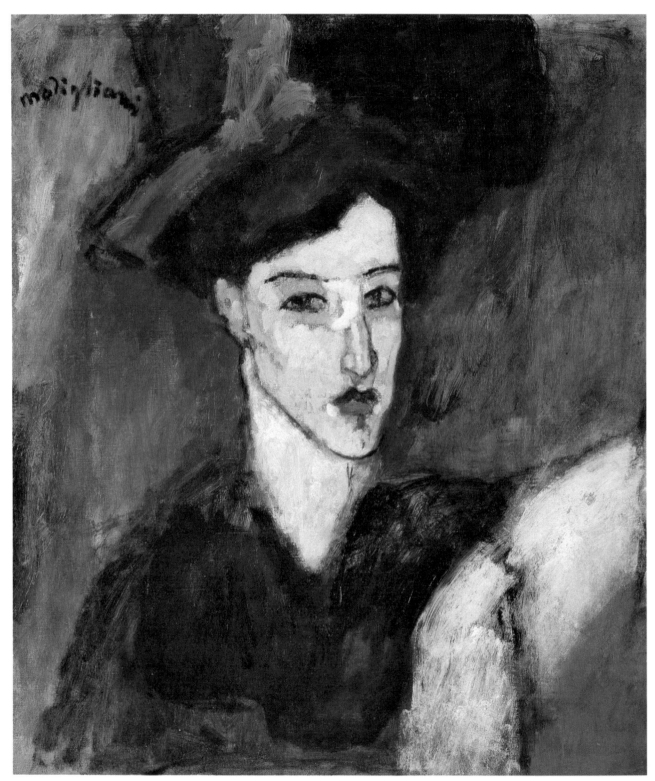

猶太女人
1908 年　布面油畫　55cm×46cm　私人收藏

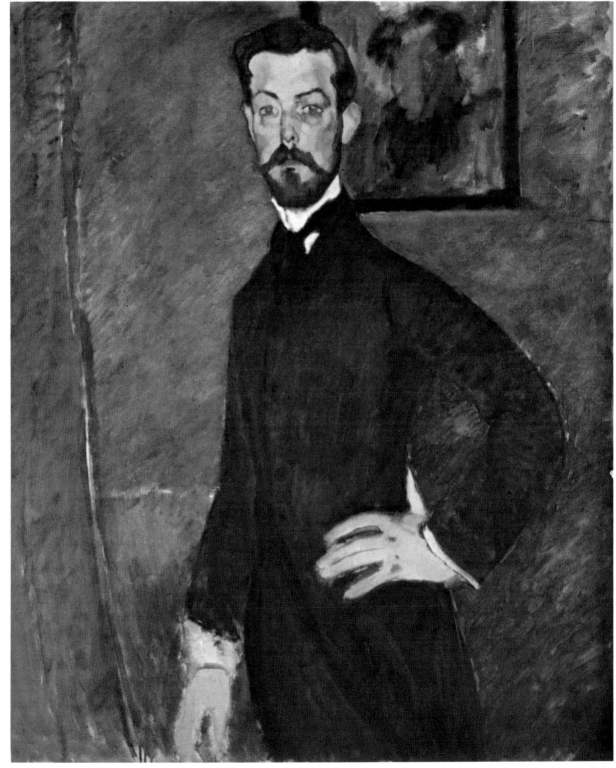

保羅・亞歷山大肖像
1909 年　布面油畫　81cm×60 cm　私人收藏

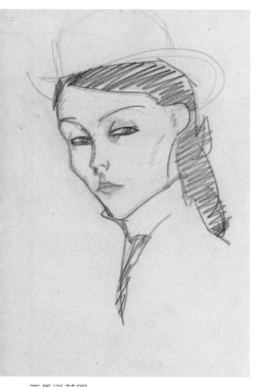 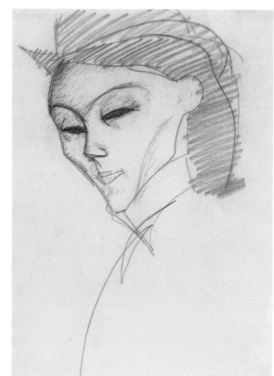 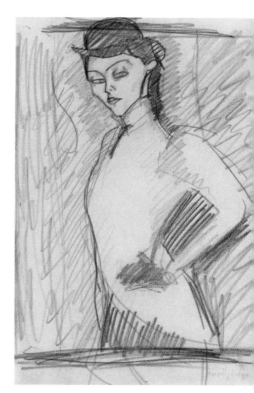

亞馬遜草圖

1907年，莫迪利亞尼結識了保羅·亞歷山大醫生，這也是他的第一位贊助人。莫迪利亞尼共為他畫過4幅肖像。莫迪利亞尼早期的畫作幾乎都賣給亞歷山大一人。

《亞馬遜》創作於1909年，模特兒是亞歷山大的女友。畫中人物側身俯視著觀者，巧妙的構圖凸顯了畫中人的高傲姿態。人物頭部傾斜，微微仰起，稜角分明的臉部線條與腰間曲線呼應，前景色彩與背景處理形成強烈的對比，鮮明地刻畫出人物的心理。從草圖中可以看出，莫迪利亞尼對構圖和人物神態刻畫的探索和嘗試。這絕對是一幅傑出的肖像畫作品。然而，這樣一幅作品卻遭到了拒絕，幸好亞歷山大買下了它。儘管當時的莫迪利亞尼還未成為一個有獨創性的藝術家，但是其非凡才華已展露無遺。

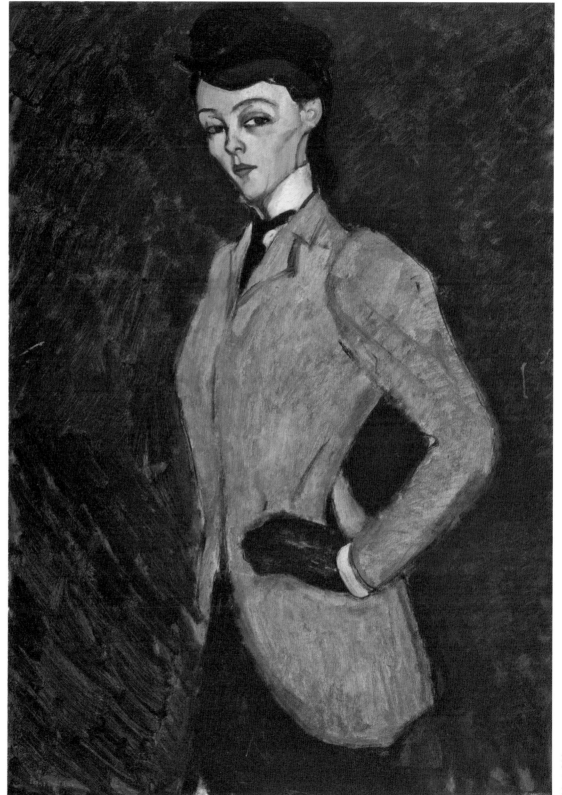

亞馬遜
1909 年　布面油畫
92cm×65 cm　私人收藏

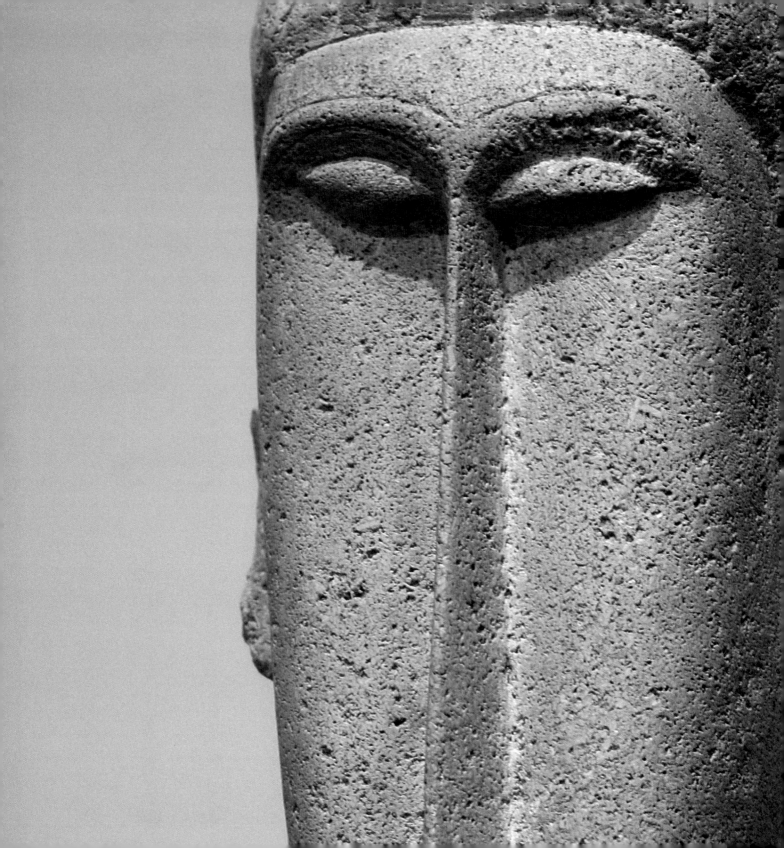

貳 / 雕刻進石頭裡的詩性

在巴黎的3年，莫迪利亞尼創作了很多重要的作品，但是異鄉的生活讓他感到筋疲力盡。1909年，父親將身心俱疲的兒子接回家鄉利佛諾休養，平靜地生活了幾個月。不久，他又重返巴黎，在保羅·亞歷山大的介紹下結識了羅馬尼亞雕塑家**布朗庫西**。布朗庫西讓莫迪利亞尼重燃了對雕刻的熱情，他乾脆搬到了布朗庫西居住的蒙帕納斯地區，並幾乎完全放下了畫筆，全身心投入雕刻創作。

1910年前後，非洲雕刻首次在法國露面。那些木刻的雕像、面具和器具讓莫迪利亞尼大為震驚，那些作品中簡潔而神祕的氣息讓他為之著迷。他在原始藝術中發現了簡化之美，並從中汲取靈感。**他日後的很多作品都能看出非洲藝術的影子。**

莫迪利亞尼一直沒有放棄傳統藝術中對形象的描繪，但他也不拘泥於傳統。他曾到米開朗基羅工作過的採石場學習，反對羅丹用黏土塑型的方式進行雕塑創作。他也不贊同當時流行的、沉溺於對雕像形式抽象的做法。莫迪利亞尼透過嚴謹的造型、大膽的表現力，在堅硬的石材上呈現了他對美的理解和精神的追求。

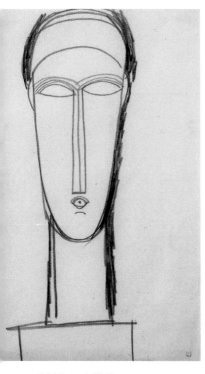 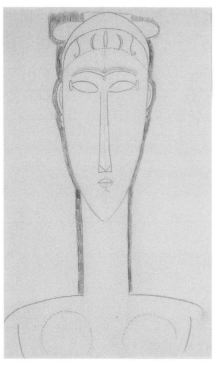 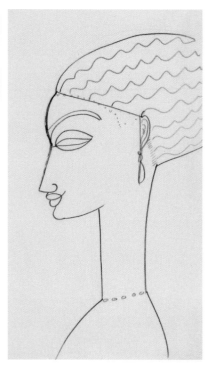 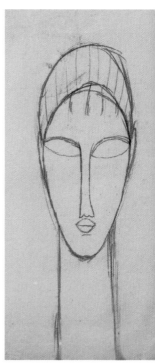

雕刻作品素描稿

莫迪利亞尼認為形象孕育在石頭中，所以他選擇用錘鑿直接在石料上雕刻。這種一點一點鑿出來的、不能修補的直接雕刻讓石像更具石料堅硬的質感，更富於激情與表現力。

他雕刻的人像基於其自身的獨特視角，有著明顯的個人風格，著意刻畫情緒和氣質。他們通常有著長長的鼻子、長長的脖子以及極具裝飾性的拉長下頜。在他的刻刀下，石材的冰冷堅硬與女性溫暖柔美的曲線達到巧妙的平衡。在那些渾然、靜默的頭像上，神祕安詳的美感得以完美展現，就像有生命的靈魂沉睡在石頭之中。

1910年5月，莫迪利亞尼遇見了極具才華的年輕俄國詩人安娜·阿赫瑪托娃，他們一見鍾情。安娜是海軍軍官的女兒，優雅而迷人。醉心於雕刻的莫迪利亞尼並沒為安娜畫過肖像，只留下一些速寫稿。安娜1911年回國後，兩人中斷了聯繫。

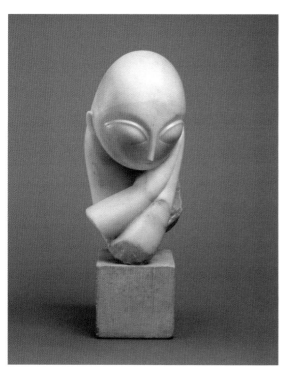

布朗庫西　波嘉妮小姐
1913 年　大理石　44.4cm×21cm×31.4cm
費城藝術博物館

安娜·阿赫瑪托娃
1910 年　紙上墨水　32cm×24cm　巴黎瑪摩丹·莫內美術館

伴隨著辛苦工作的是生活的日益艱難，莫迪利亞尼脆弱的肺再也承受不了雕刻過程中飛揚的石頭粉末，再加上酗酒和營養不良，病倒的莫迪利亞尼在1912年被再次送回義大利的故鄉。

據說，他沒有錢購買昂貴的石料，只能偷用建築工地的石材進行雕刻創作。不幸的是，他的石像在即將完工時被建築工人發現了，他們強行將那未完成的雕像嵌入建築物的底部當地基。也許蒙帕納斯的某座城堡下面現在正埋藏著莫迪利亞尼的雕像。

另有傳說，莫迪利亞尼在家鄉重拾雕刻卻無人賞識，他被迫放棄了他所鍾愛的工作，憤然將幾車的雕像都拋入利佛諾的運河，發誓不再創作雕刻，並返回巴黎。多年以後，莫迪利亞尼已成名，人們紛紛下河打撈傳說中的雕刻，卻一無所獲。

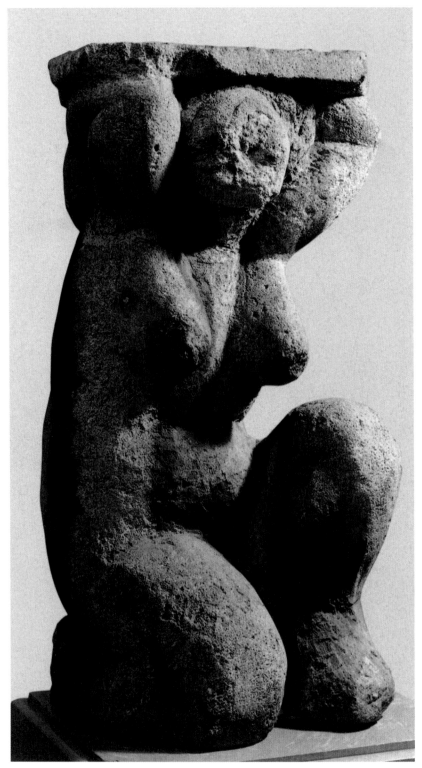

女像柱
1914 年　石灰岩　92.1cm×41.6cm×42.8 cm　紐約現代藝術博物館

在莫迪利亞尼25件倖存的雕刻作品中，23件是人頭像，另外兩件則是站立的女人體和女像柱。兩件作品表現了母性的主題。他通常會為雕像畫一些素描草稿，特別為《女像柱》畫了大量的素描稿。「她們無一不是肉感十足，豐乳肥臀，圓腿細腰，滿是完美的曲線以及卵形空洞的眼睛。」

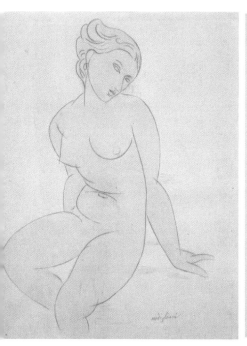
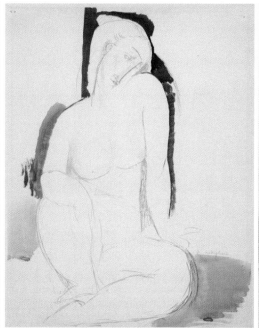
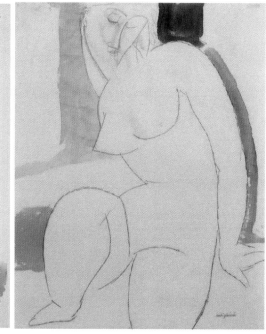
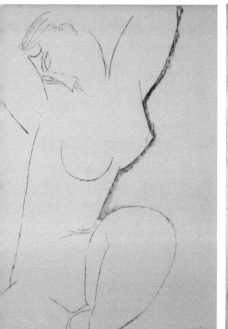
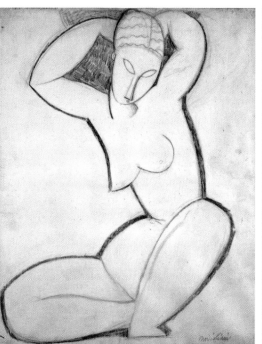
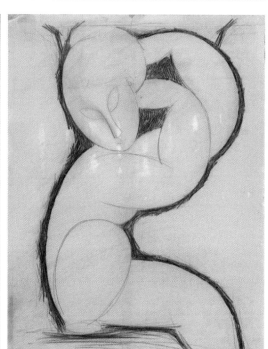

女像柱的素描稿

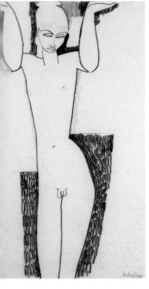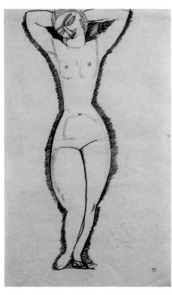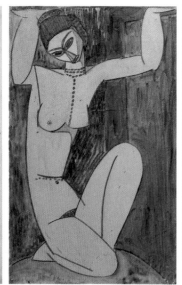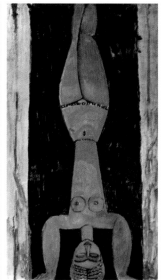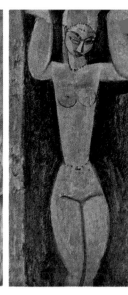
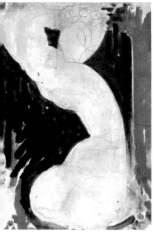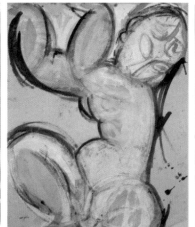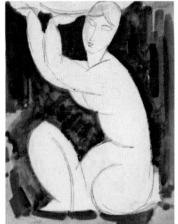

女像柱的草稿

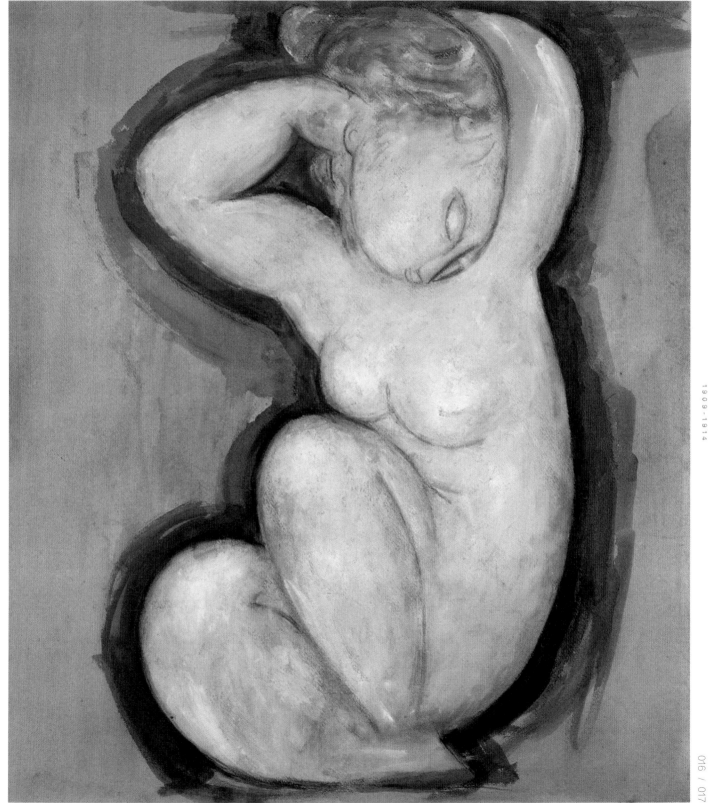

女像柱的
草稿

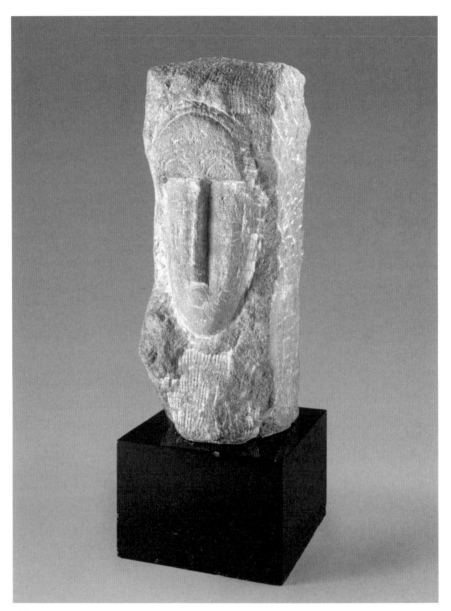

頭像
1911 年　石灰岩　49.5cm　華盛頓史密森學會

女人頭
1913 年　石灰岩　61cm　紐約大都會藝術博物

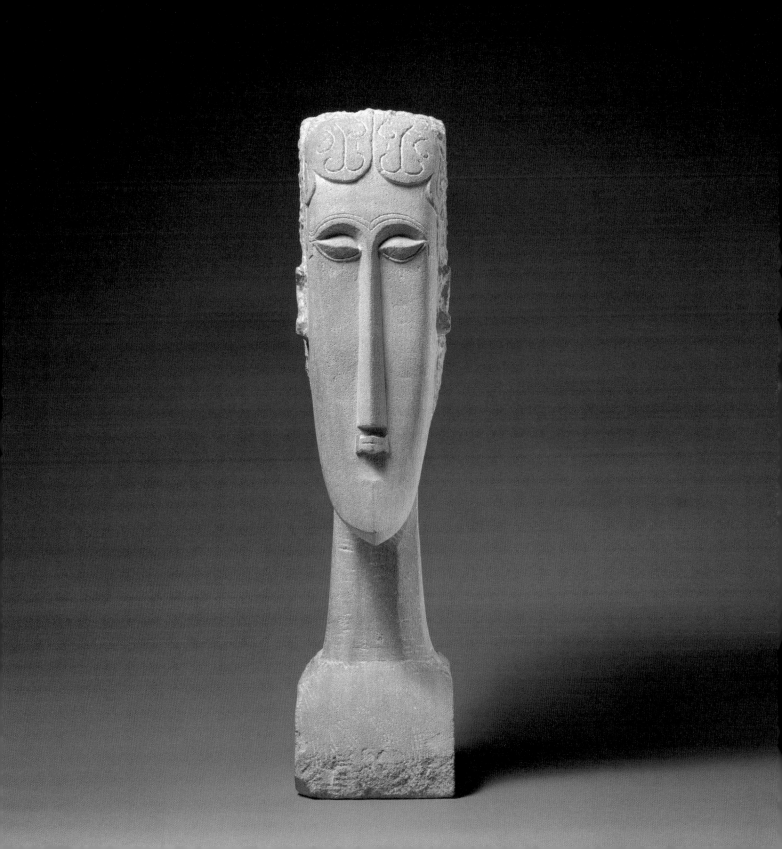

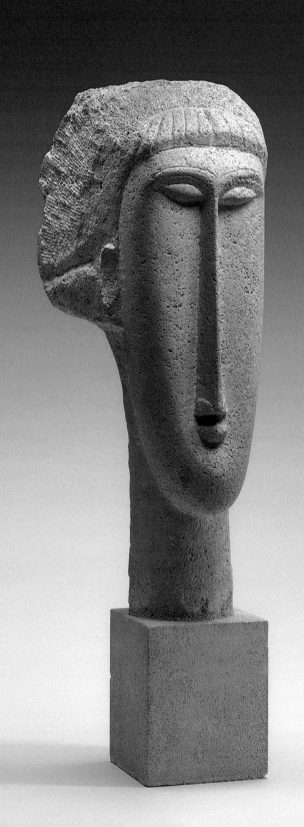

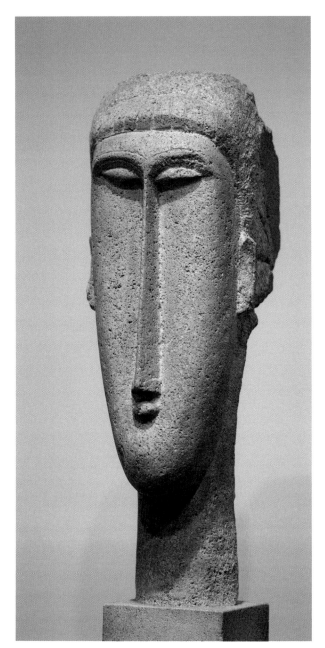
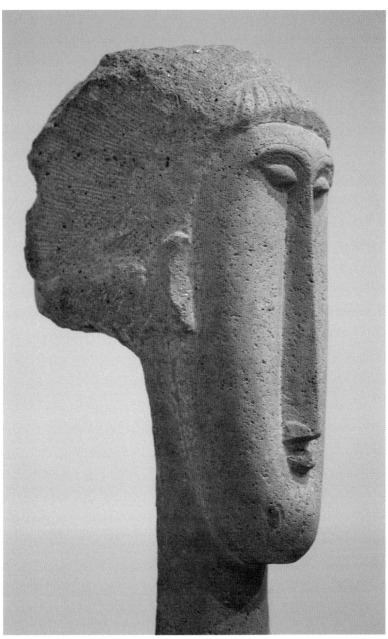

頭像
1911—1912 年　石灰岩　65cm　華盛頓國家藝廊

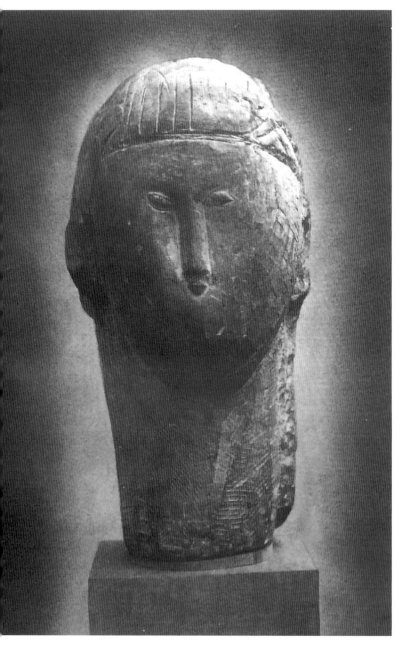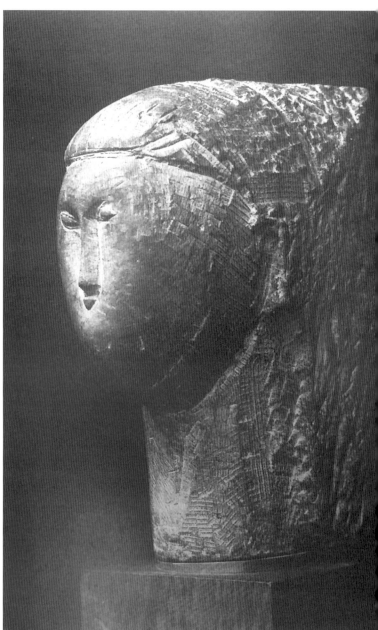

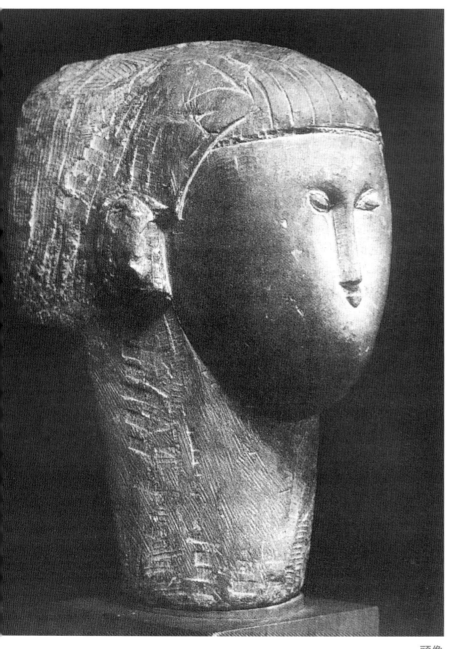

頭像
1911—1912 年　石灰岩　65cm　華盛頓國家藝廊

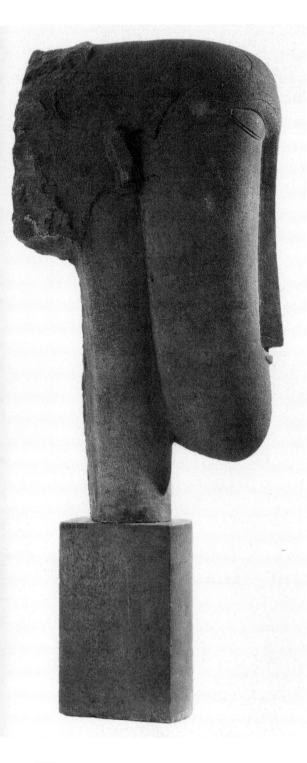
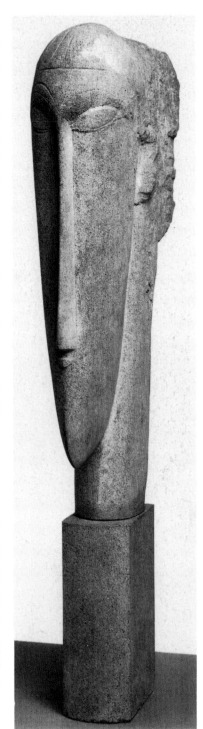
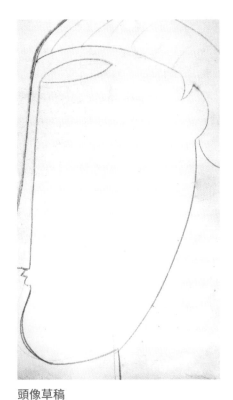

頭像草稿
1912—1913 年　紙上素描　44cm×26.7cm
巴黎龐畢度中心國立現代藝術博物館

頭像
1911—1912 年　石灰岩　63.5cm　倫敦泰特現代美術館

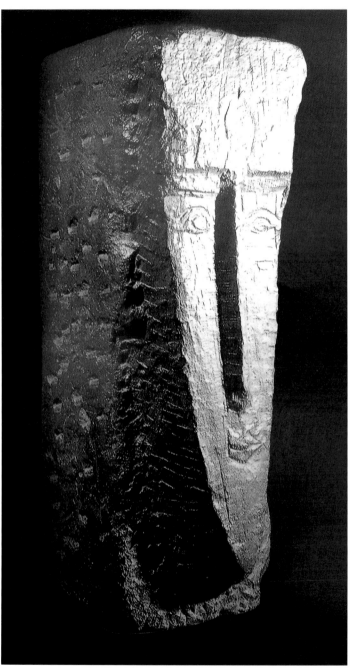

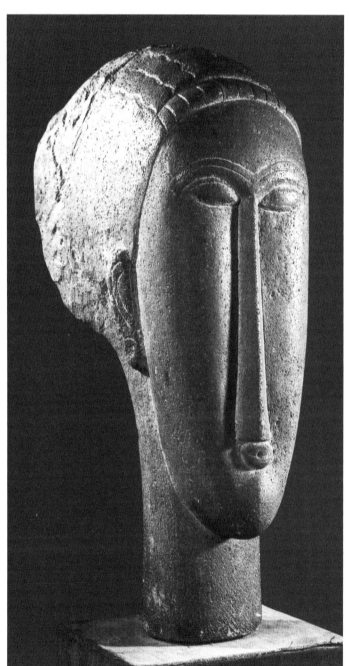

頭像
1911 年　青銅　71cm　私人收藏

頭像
1911—1912 年　石灰岩　50cm　私人收藏

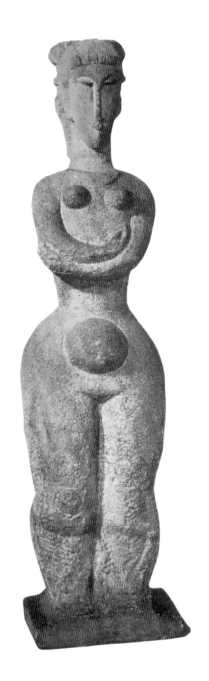

女像柱

1911—1912 年　石灰岩
63cm　倫敦泰特現代美術館

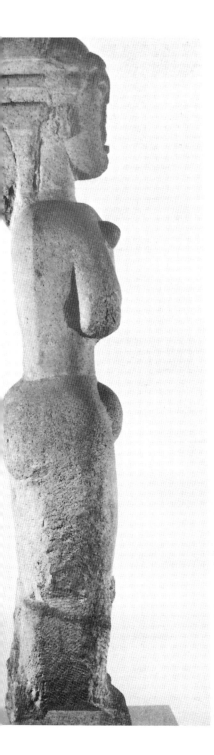
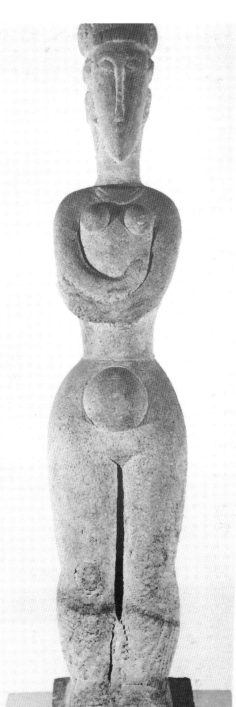
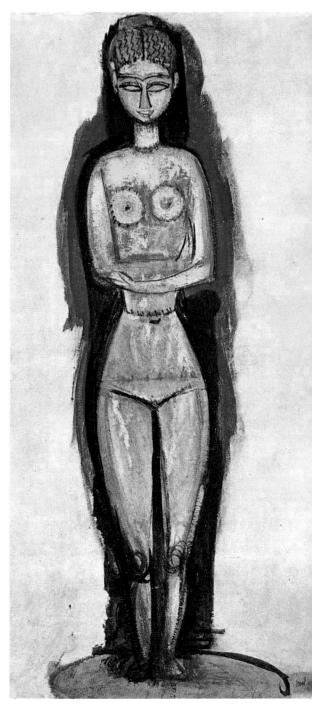

女像柱草稿
1911—1912 年　板上油畫　47.9cm×82.8cm　名古屋市美術館

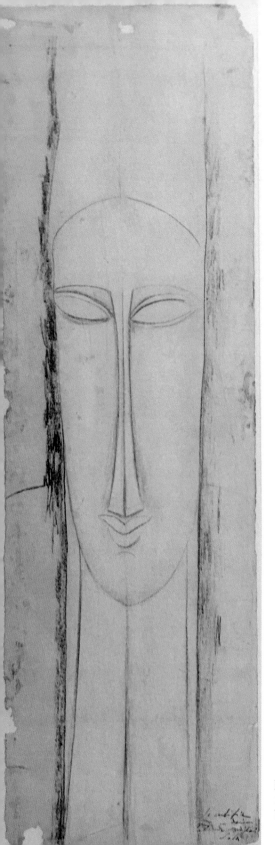

頭像草稿
1911 年　紙上彩鉛
71.3cm×22.3cm　私人收藏

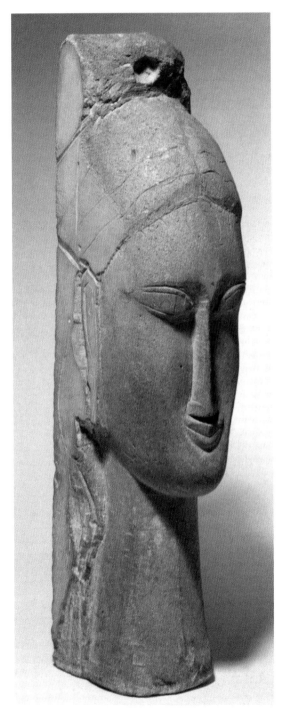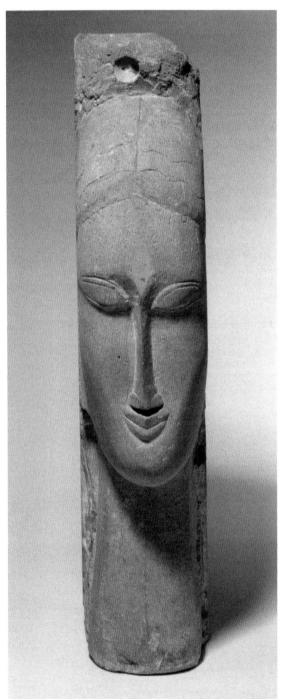

頭像
1911—1912 年　石灰岩　63.5cm　倫敦泰特現代美術館

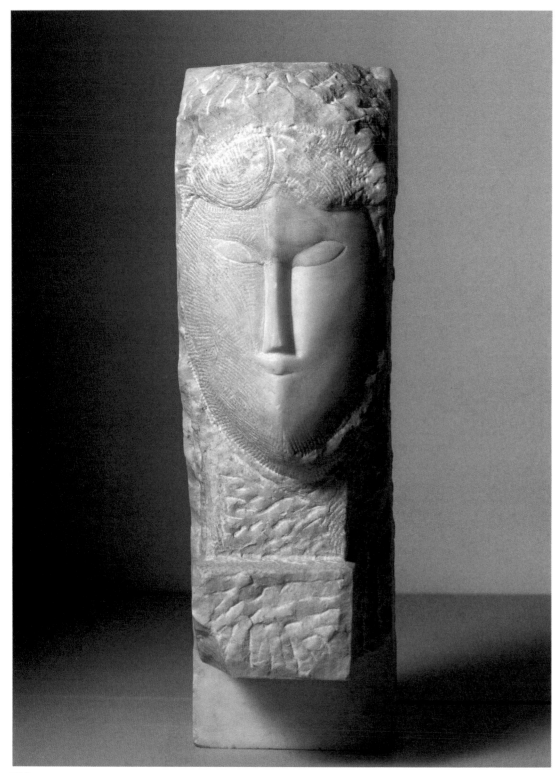

頭像
1914 年 大理石 54cm 私人收藏

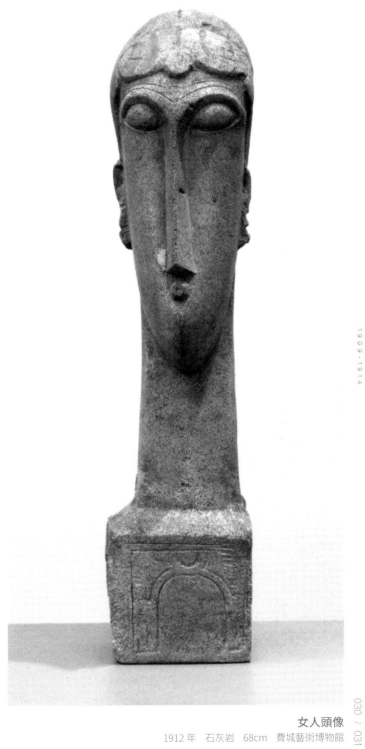

女人頭像
1912 年　石灰岩　68cm　費城藝術博物館

參 / 留一隻眼睛於心底

1914年，法國宣布參加第一次世界大戰，戰爭的陰霾籠罩著巴黎。因為是猶太人，莫迪利亞尼應徵入伍的申請被拒絕了。在巴黎，關注藝術品的人已經寥寥無幾，窮困的藝術家們每天都在為生存而掙扎。

這個時期，莫迪利亞尼的作品逐漸成熟，線條的使用更加自如。他以簡潔的手法處理線條，**用單純的線條表現人物形象結構，同時借鑑東方的藝術語言**。意味深長的線條概括而富詩意，有著「書法的線條」之感。

莫迪利亞尼通常是以寫生的方式進行創作，他也不排斥用照片工作，透過自己獨特的感受和理解，對人物進行主觀的描繪，同時還融入了雕刻中的造型意識，運用概括、提煉的方法讓描繪對象變得更加生動、更具表現力。

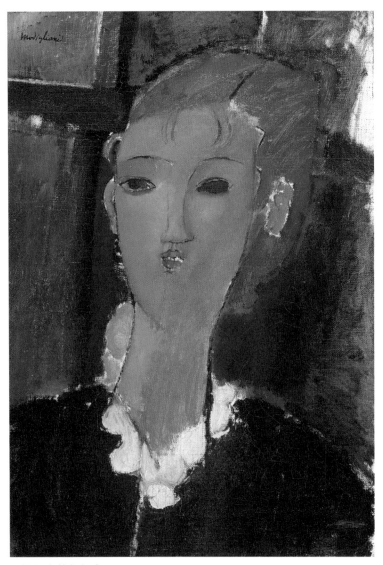

穿皺領衣的年輕女子
1915 年　布面油畫　55cm×38cm　私人收藏

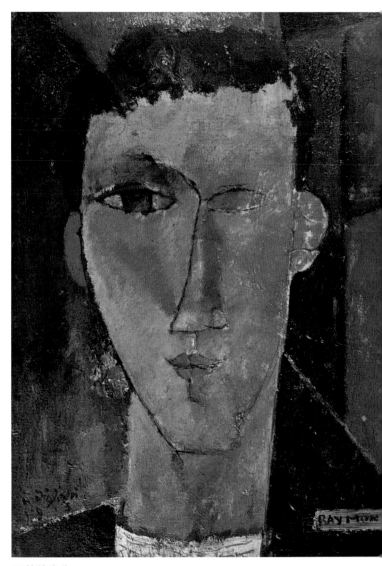

雷蒙德肖像
1915 年　布面油畫　37cm×29cm　私人收藏

在莫迪利亞尼的人物肖像畫中，模特兒的外形被有意識地拉長了。 拉長的脖頸，拉長的鼻子，精緻小巧的嘴巴，這種不均衡的比例關係形成了他特有的繪畫符號。他運用裝飾的手法，讓流暢細膩的曲線**傳達出了優雅、寧靜、略帶傷感的美。**

莫迪利亞尼筆下的人物，多是有眼無珠或是「一隻明一隻晦」。即便畫了雙眼，人物的眼神也茫然空洞，那些眼睛「一隻向內看審視自我，另一隻茫然向外」，他自己解釋這樣設計是讓人們更關注自己的內心世界。

並非是莫迪利亞尼在畫中讓模特兒扭曲變形了，而是所有這一切都發生在他的心裡。他對繪畫的熱情強烈而單純，在自由的創作中體驗生命的歡愉。他是一個真正的獨行者，他完全屬於他自己。

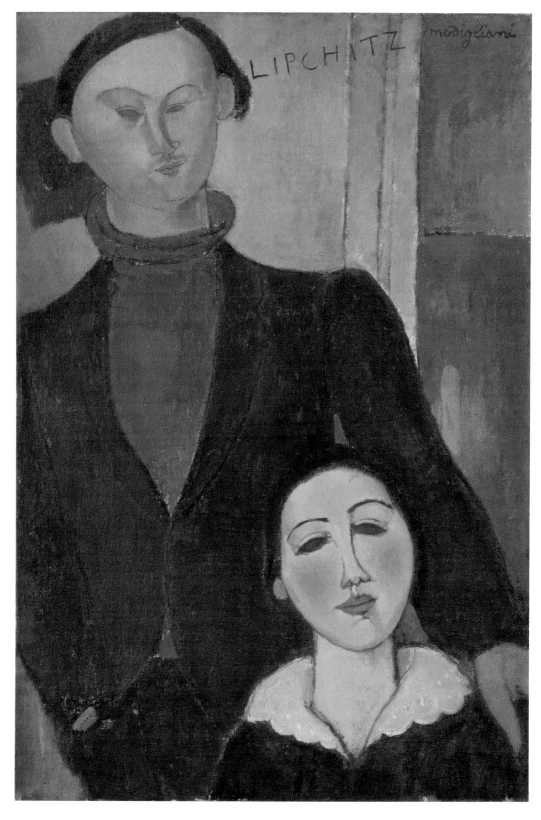

賈克和貝爾特里普希茨
1916 年　布面油畫
81.3cm×54.3 cm　芝加哥藝術博物館

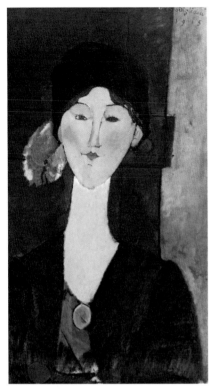

比亞特麗斯肖像
1915 年　布面油畫　54cm×81cm　私人收藏

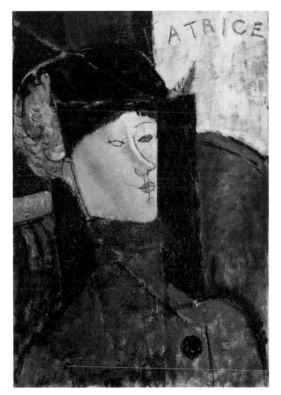

比亞特麗斯肖像
1916 年　布面油畫　55cm×38.5 cm　巴恩斯基金會

莫迪利亞尼英俊瀟灑的相貌、優雅迷人的氣質，曾令無數女子神魂顛倒。身邊來來往往的女人給他帶來了無數的創作靈感和激情。

大他5歲的**英國貴族女詩人比亞特麗斯·黑斯汀斯**狂野而獨立。1914年，兩人結識，「那時，他的鬍子精心刮過，很迷人，微笑著脫帽向我致意，邀請我去看他的作品，目光炯炯有神。」特立獨行的比亞特麗斯永遠是人群中的焦點，她熱情洋溢，並且真心欽佩他的才華。1914至1916年間，莫迪利亞尼為比亞特麗斯畫了大量素描稿和15幅肖像畫。

比亞特麗斯在生活上給了莫迪利亞尼很多幫助，但兩個性格極強的人生活在一起只會相互傷害，二人經常大吵大鬧。莫迪利亞尼在吵架後拚命地創作並且酗酒，無休止的爭吵和緊張的經濟狀況終於壓垮了兩人。1916年，這段感情以分手告終。

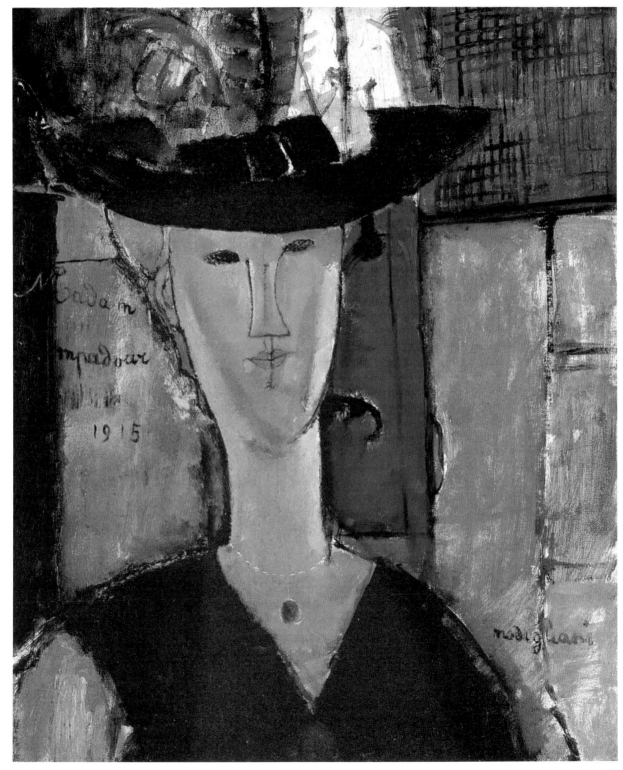

龐巴度女士
1915 年　布面油畫
61.1cm×50.2cm
芝加哥藝術博物館

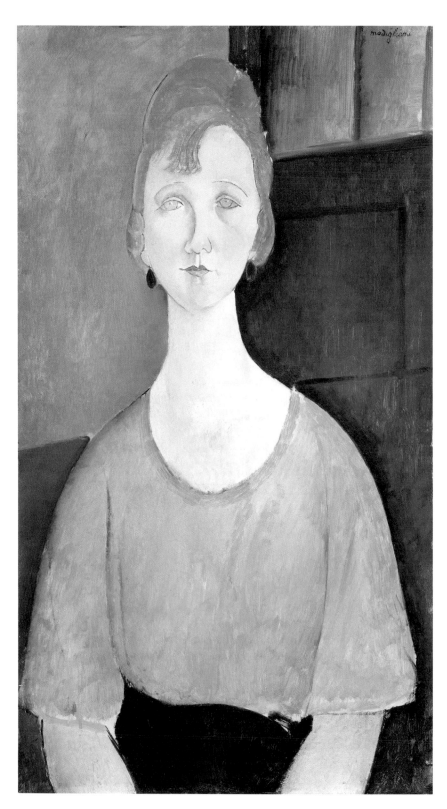

穿綠色外衣的女士
1917 年　布面油畫　81.3cm×46 cm
華盛頓國家藝廊

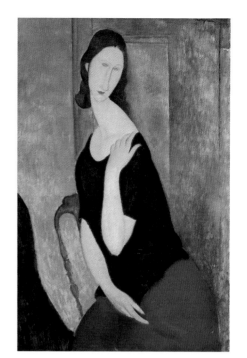

珍妮肖像
1917 年　布面油畫　99.4cm×64.3cm　私人收藏

另一個女友西蒙妮·蒂羅性格溫順，莫迪利亞尼常為她畫像。但是因為沒有實證，所以我們只能猜測哪個是她。被認為最有可能的就是《穿綠色外衣的女士》中那位皮膚白皙、金髮碧眼的女士，畫中人神情從容平靜、優雅迷人。

1917年4月，19歲的藝術學院學生珍妮·赫布特尼，闖進了莫迪利亞尼的世界。珍妮有著一頭褐裡透紅的長髮，皮膚白淨光亮，一雙清澈的綠眼睛深不見底，身材嬌小，惹人憐愛。珍妮深愛著莫迪利亞尼，飛蛾撲火般不計回報地付出，完全失去了自我。與莫迪利亞尼相愛不久，她便不顧父母的強烈反對，搬進了他的畫室，陪他度過了生命中一段最安定的時光。莫迪利亞尼為她畫過23幅肖像，**珍妮的個人氣質與莫迪利亞尼的繪畫風格十分契合，珍妮的肖像成為其最受稱道的作品。**

女友之一的露妮婭·捷克沃斯卡是一位漂亮的波蘭女人，她與莫迪利亞尼相互吸引，他為她畫過10幅肖像。

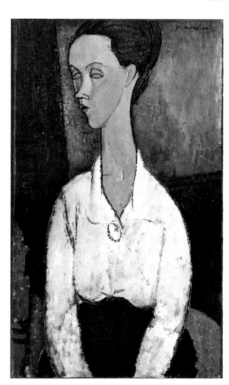

露妮婭肖像
1917 年　布面油畫　70cm×45 cm　私人收藏

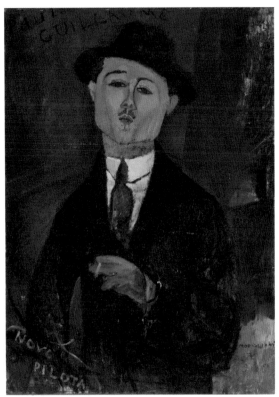

保羅·紀堯姆肖像
1915 年　木板油画　105cm×75cm　巴黎橘園美術館

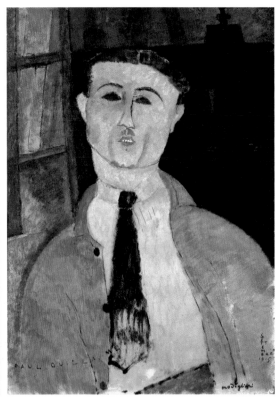

保羅·紀堯姆肖像
1915 年　布面油畫　75cm×52cm　托雷多藝術博物館

戰爭愈演愈烈，莫迪利亞尼的生活更加艱難了。這一時期，**藝術品交易商保羅·紀堯姆成為了他的經紀人**，莫迪利亞尼畫作所賣的錢大都被紀堯姆賺取。紀堯姆日後想起莫迪利亞尼獨特的感染力，寫道：「太迷人了，感情如此昂揚。他高傲的靈魂，在其瑰麗卻殘缺的美中，依然留在我們身邊。」

莫迪利亞尼為紀堯姆畫過 4 幅畫像。在 1916 年創作的那幅肖像畫中，紀堯姆又大又方的腦袋上眉毛一高一低，眼睛並不對稱，一隻眼睛用黑線勾邊填滿白色，另一隻眼睛則填滿黑色，三角形的鼻子、三角形的嘴巴與優雅的八字鬍相呼應。**莫迪利亞尼獨特的畫風日漸成熟。**

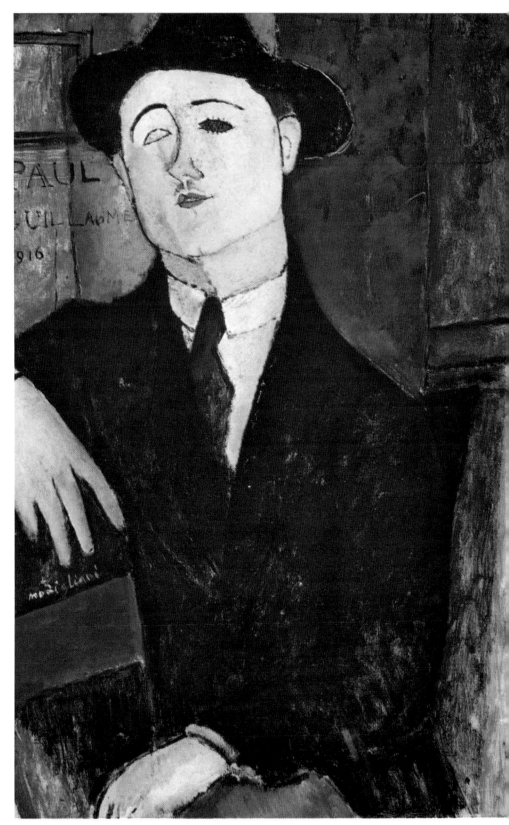

保羅・紀堯姆肖像
1916 年　布面油畫
81cm×54 cm　米蘭二十世紀博物館

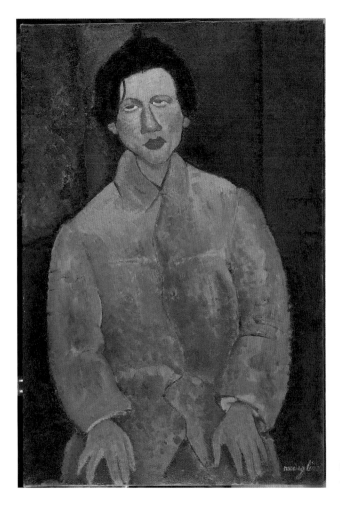

柴姆·蘇丁靜坐肖像
1916 年　布面油畫　100cm×65 cm　私人收藏

柴姆·蘇丁是莫迪利亞尼的好友，他生性粗魯、野蠻，他的邋遢是出了名的。奇怪的是，十分挑剔的莫迪利亞尼竟然和這樣一個脾氣暴躁的人成了朋友。莫迪利亞尼的繪畫風格優雅，蘇丁的風格截然相反，他筆下的人物痙攣般的古怪、扭曲。

雖然蘇丁從未給莫迪利亞尼畫過像，莫迪利亞尼卻爲蘇丁畫了10 張素描和 4 幅油畫肖像。其中一幅，蘇丁身穿土黃色的外套靜靜坐著，雙手放在膝蓋上，面部輪廓堅定，嘴唇線條分明，兩眼向上看去，神情哀傷。另一幅肖像中，蘇丁雙手交叉相握，綠色的背景中有一張棕紅色的桌子，畫面被整體拉長。

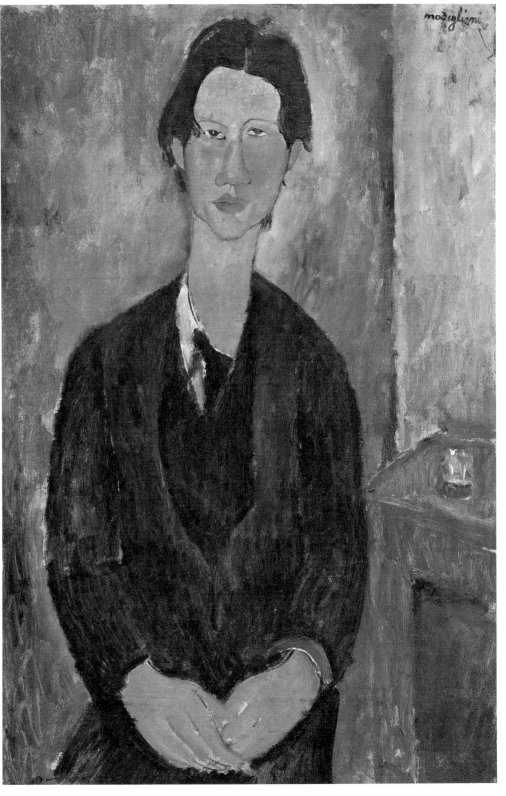

柴姆·蘇丁肖像
1917年　布面油畫　91.7cm×59.7cm
華盛頓國家藝廊

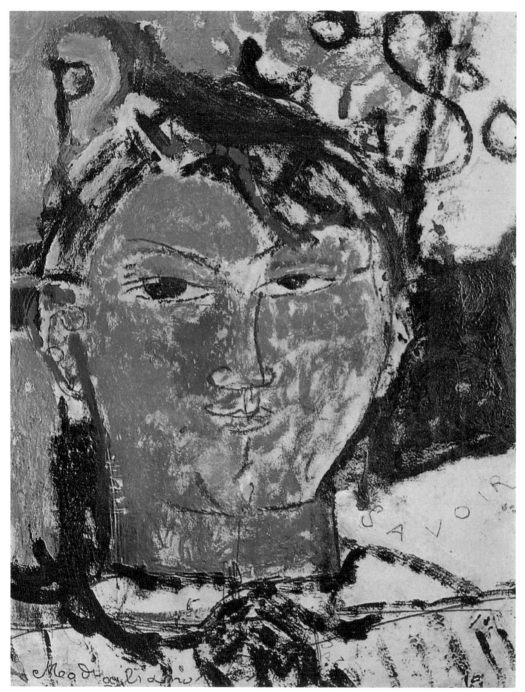

畢卡索肖像
1915 年　紙板油畫　34.2cm×26.5cm　私人收藏

雙手放在膝上的年輕女人
1918 年　布面油畫　102.6cm×67 cm
紐約大都會藝術博物館

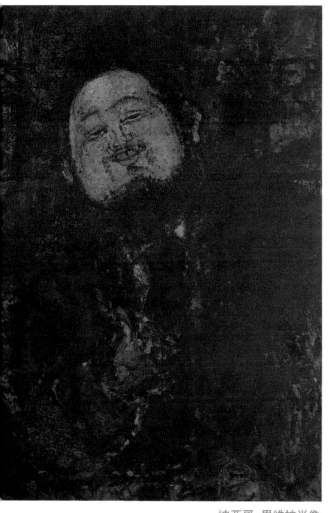

迪亞哥·里維拉肖像
1914 年　紙板油畫　104cm×75cm
杜塞道夫北萊茵 - 威斯伐倫藝術品收藏館

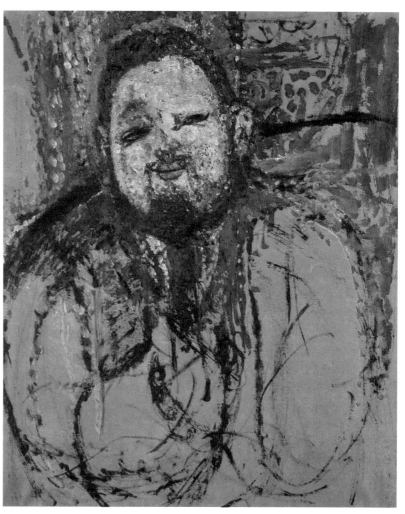

迪亞哥·里維拉肖像
1914 年　紙板油畫　100cm×79cm　聖保羅藝術博物館

莫迪利亞尼在「洗濯船」結識了畢卡索和里維拉。當時畢卡索已有很多的追隨者，但仍然把莫迪利亞尼當作對手。他還購買了一幅莫迪利亞尼的畫作《雙手放在膝上的年輕女人》。

里維拉是來自墨西哥的壁畫名家，墨西哥現代繪畫的奠基人。他的妻子是著名墨西哥女畫家芙烈達·卡蘿。里維拉與畢卡索友誼深厚，後來兩人因抄襲事件分道揚鑣。

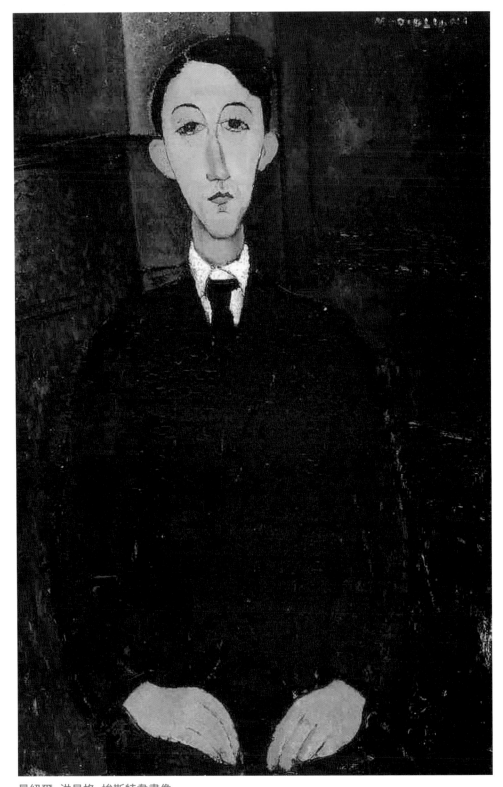

曼紐爾·洪貝格·埃斯特韋畫像
1916 年　布面油畫　100.2cm×65.5cm　墨爾本維多利亞國家美術館

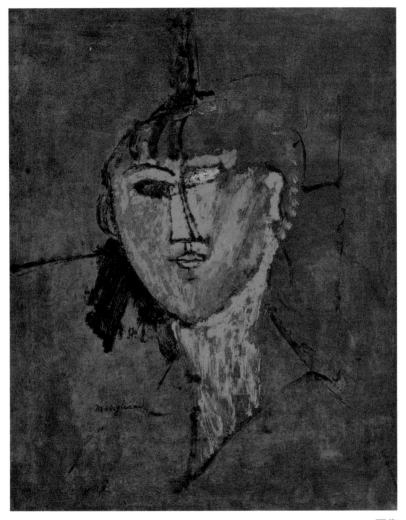

頭像
1915年　紙板油畫　54cm×42.5cm　巴黎龐畢度中心國立現代藝術博物館

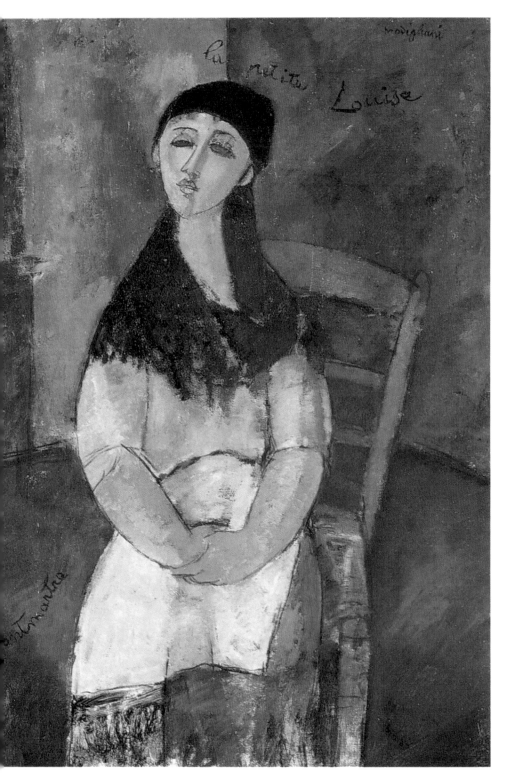

小路易斯
1915 年　布面油畫　74.6cm×51.7cm　私人收藏

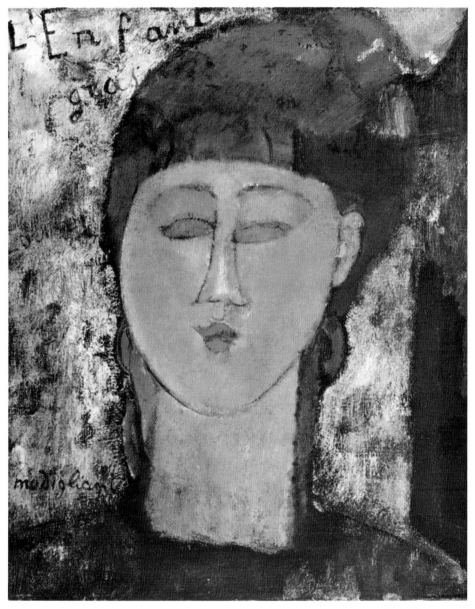

胖小孩

1915 年　布面油畫　46cm×38cm　私人收藏

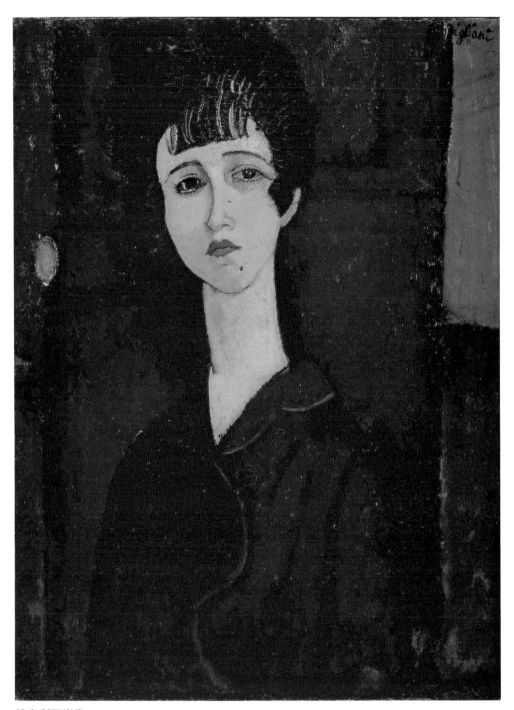

維多利亞肖像
1916 年　布面油畫　80.6cm×59.7cm　倫敦泰特現代美術館

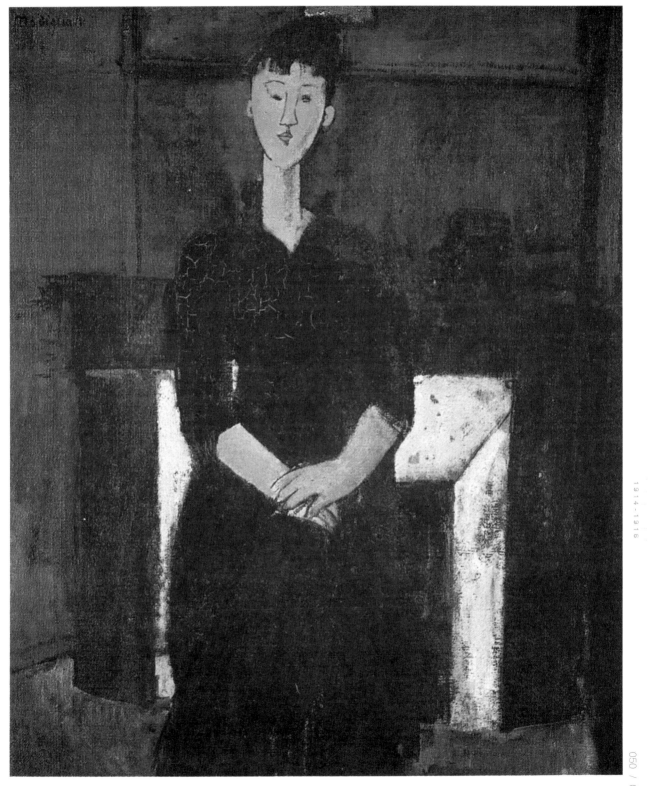

坐在火爐前的女人
1915 年　布面油畫
81cm×65cm　私人收藏

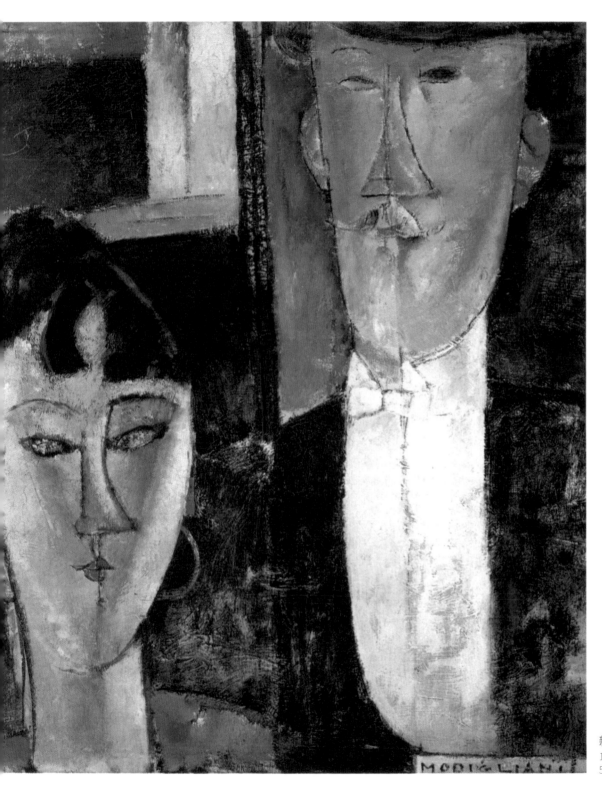

新娘與新郎
1915—1916 年　布面油畫
55.2cm×46.3cm　紐約現代藝術博物館

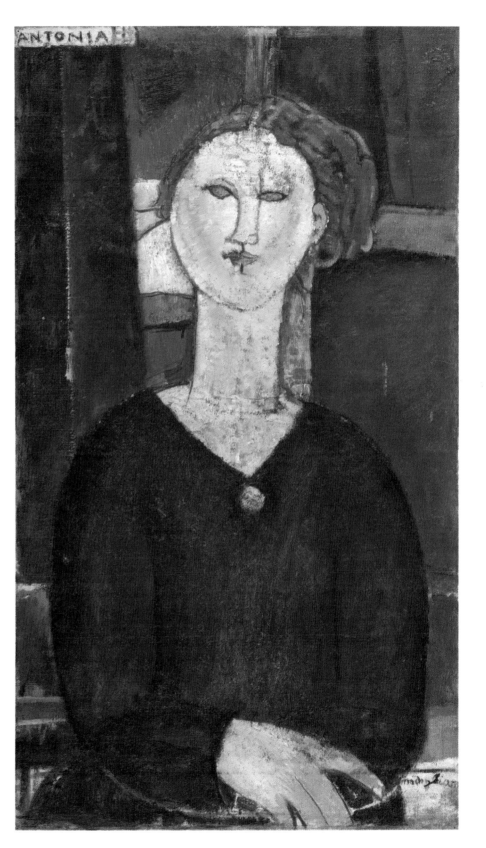

安東尼婭肖像
1915 年　布面油畫　82cm×46cm
巴黎橘園美術館

肆 / 這太迷人了

1916至1919年間，莫迪利亞尼**創作了多幅女性人體畫，共36幅。**這些人體作品基本都採用細線勾勒、平塗色彩的畫法，與其肖像畫有著明顯的不同。正如人們可立刻辨認出莫迪利亞尼的肖像作品一樣，只要看一眼就能知道這是莫迪利亞尼的人體畫作品。

關於莫迪利亞尼作品的收藏價值，專家們有著明確的傾向：**最值得收藏的就是他的裸女**，其次是女性肖像，再次是小孩和男人的肖像。裸女之所以有這麼高的收藏價值，是因為莫迪利亞尼的裸體作品獨具特色。他用優雅的線條勾畫出人體的輪廓，一切背景都是為了凸顯出處於中心位置的人物，畫面充滿了張力。模特兒側臥或直立，面對著觀者，充分展示著她們的身體。藝評家們讚美，他的裸體畫把女性之美表達到了極致。

這些作品的構圖格外大膽，多幅作品只畫到人物大腿的部分，以下的肢體則被截在畫框之外。**這使觀者與模特兒的距離變得更近，觀者仿佛跟畫者一樣就站在畫室裡面。**

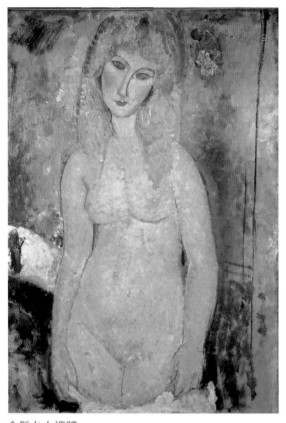

莫迪利亞尼的裸體作品有著一種雕塑才具有的神情，露出面對陌生人時會有的冷漠表情。體態的變形，簡潔的背景，模特兒的性格特徵和精神世界都被冷漠所遮蔽。**這種冷漠使作品變得更加生動，也更加強烈。**

觀者無法透過模特兒的目光與之交流，能夠交流的只有作品本身。這樣的裸體作品有著一種直率的誘惑力，「能讓人們學會更加主動，更有情志地觀察面前的世界」。

這些人體作品都以明亮的暖橙色爲主調，就像是在人的皮膚上均勻地塗上了橙紅色或玫瑰色。模特兒的身體比例被刻意拉長，給人一種舒展安靜之美。這些暖豔修長的裸體，散發出永恆的神祕魅力，讓人感受到一種難以言說的詩性的憂傷。

金髮女人裸體
1917 年　布面油畫　92cm×65cm　私人收藏

如何看待劉益謙 10.84 億美國佳士得購藏莫迪利亞尼？

來源：知乎

問題背景：　2015 年 11 月 9 日晚，佳士得「畫家與繆斯晚間特拍」在紐約洛克菲勒中心收槌，總成交額達到 491,352,000 美元，約合人民幣 31.25 億元，共 34 件傑作上拍，10 件流拍，12 件作品超過千萬美元成交。拍前最受矚目的莫迪利亞尼作於 1917—1918 年的《側臥的裸女》以 1.2 億美元估價上拍，成交價達到 170,405,000 美元，約合人民幣 10.84 億元，創造了莫迪利安尼作品拍賣新紀錄。此外，羅伊·李奇登斯坦作於 1964 年的《護士》以 95,365,000 美元成交，約合人民幣 6.06 億元，刷新李奇登斯坦作品拍賣紀錄（此前的拍賣紀錄為 5600 萬美元）。

據悉，在拍賣結束後的新聞發佈會上，佳士得透露莫迪利亞尼《側臥的裸女》買家來自中國。買家為上海著名藏家劉益謙，並稱「龍美術館進入新的收藏紀元」。

……

 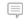

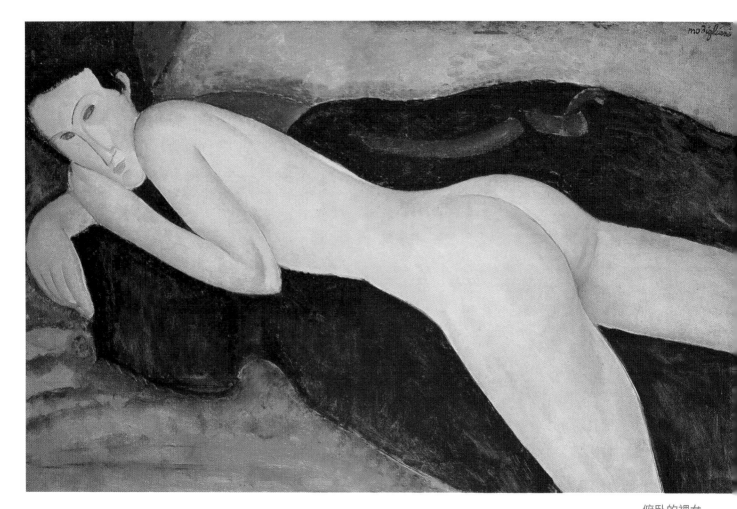

俯臥的裸女
1917 年　布面油畫　64.8cm×99.7cm　巴恩斯基金會

可惜的是，當時的人們看慣了維納斯那種古典的人體，這些
生動的人體畫作並不被接受。1917年10月，莫迪利亞尼在貝
爾特·威爾畫廊舉辦籌備已久的個展。開幕當天，為了引人
關注，舉辦方特意在櫥窗裡懸掛了一張人體畫，一大群觀眾
在畫廊櫥窗前圍觀。這引起了警察的注意，以有傷風化為理
由，強令畫展撤下全部人體畫作。莫迪利亞尼藝術生涯中唯
一一次個人畫展就以這樣的結局草草收場。

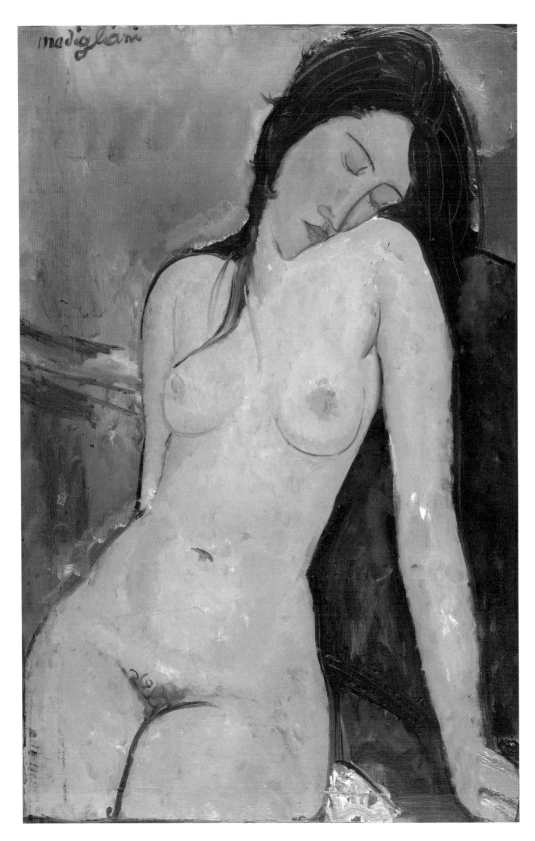

坐著的裸女
1916 年　布面油畫　92.4 cm×59.8cm
倫敦科陶爾德藝術學院

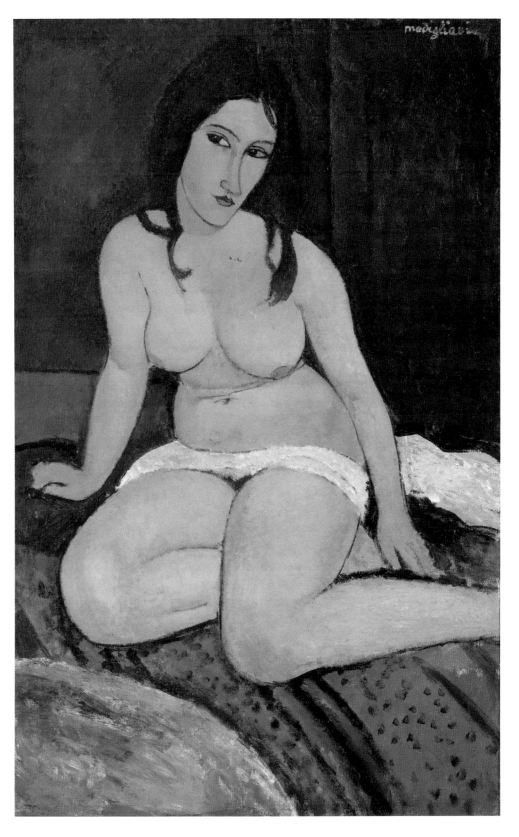

坐著的裸女
1917年　布面油畫　116cm×73cm
安特衛普皇家美術館

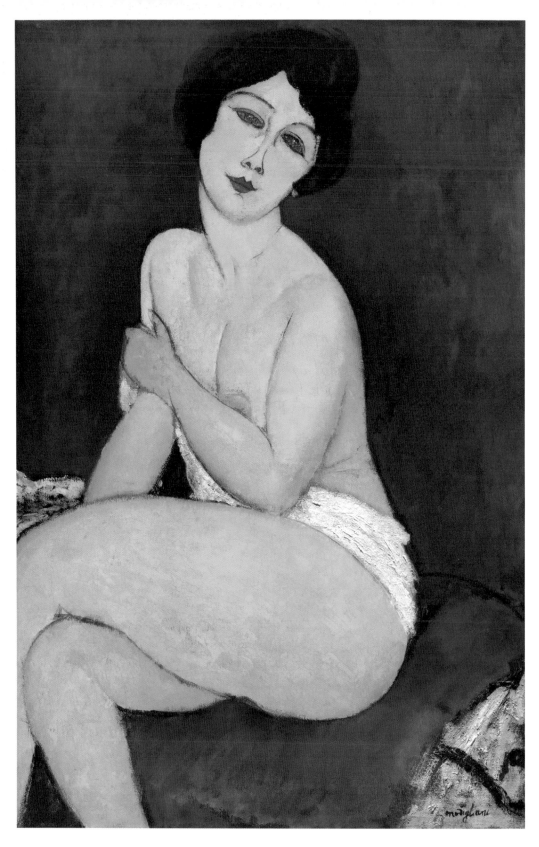

坐在長沙發椅上的裸女
1917 年　布面油畫　100cm×65cm　私人收藏

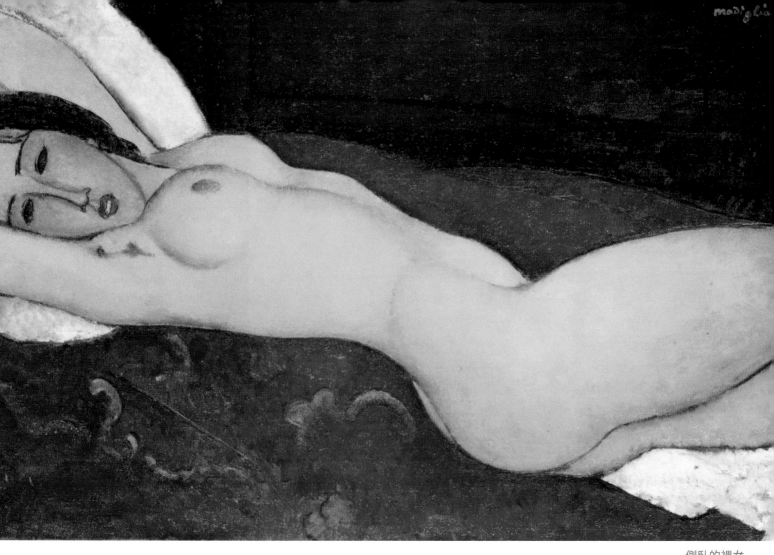

側臥的裸女
1917 年　布面油畫　60.6cm×92.7cm　紐約大都會藝術博物館

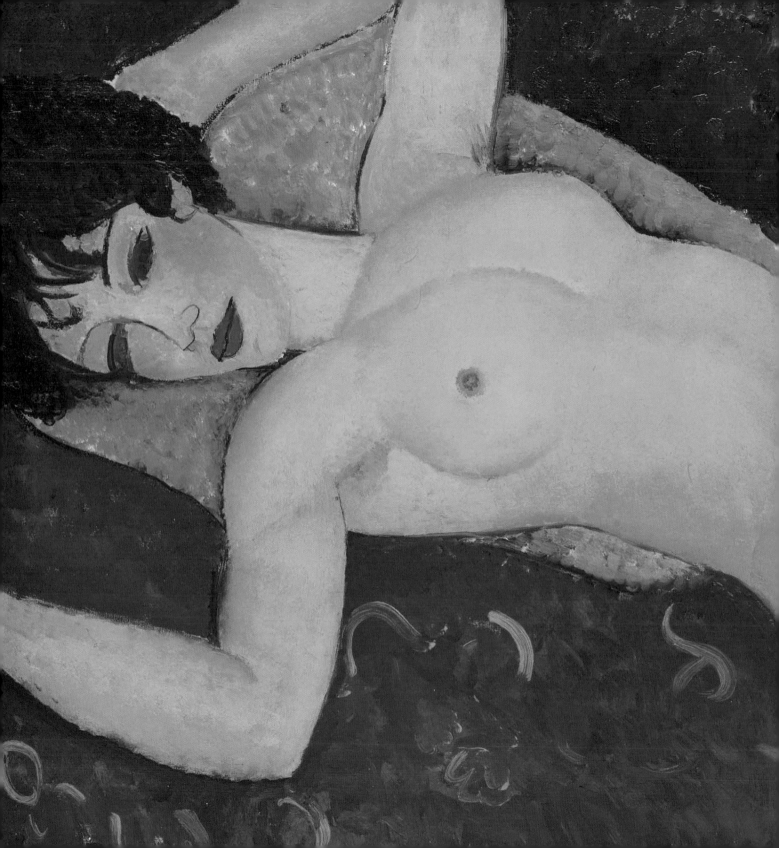

側臥的裸女
1917—1918 年　布面油畫
60cm×92 cm　私人收藏

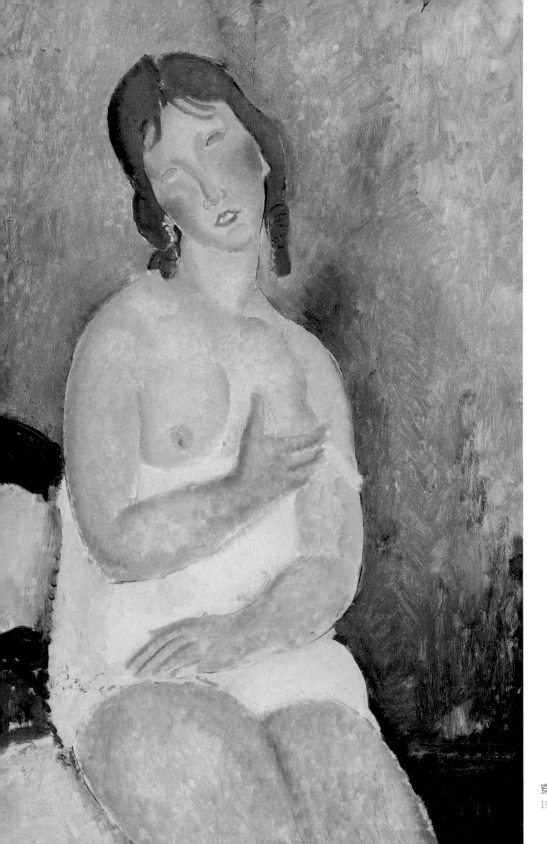

穿內衣的年輕紅髮裸女
1918 年　布面油畫　100 cm×65cm　私人收藏

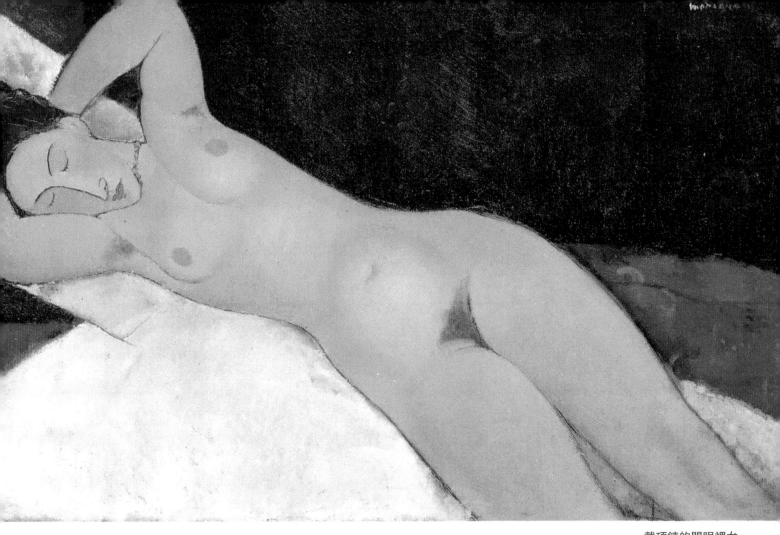

戴項鍊的閉眼裸女
1918 年　布面油畫　73cm×116cm　紐約古根漢美術館

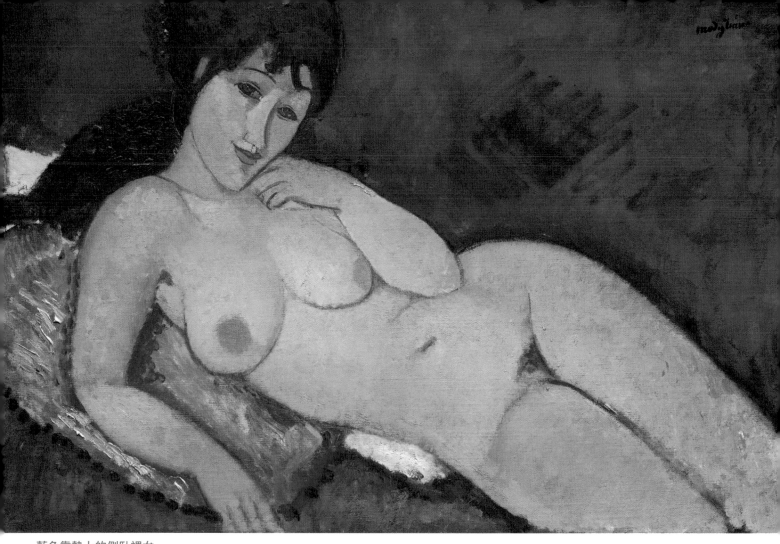

藍色靠墊上的側臥裸女
1917 年　布面油畫　65.4cm×100.9cm　華盛頓國家藝廊

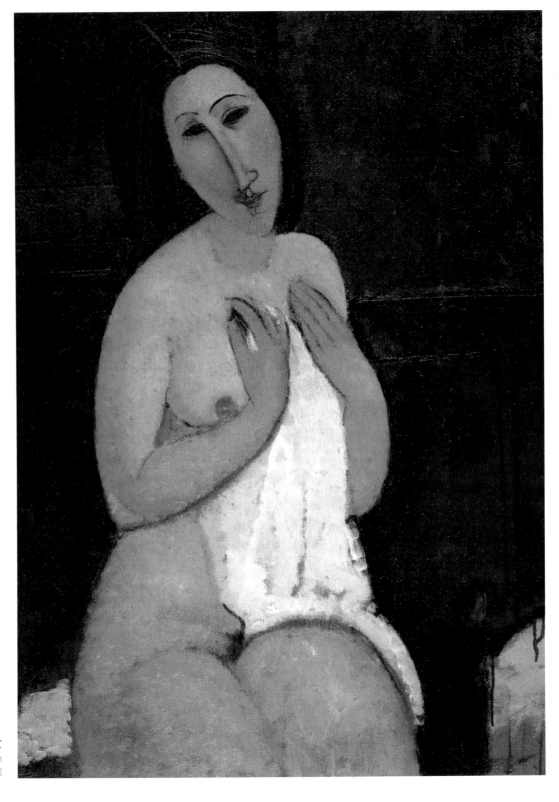

手拿襯衫坐著的裸女
1917 年　布面油畫　92cm×67.5cm
里爾現代美術館

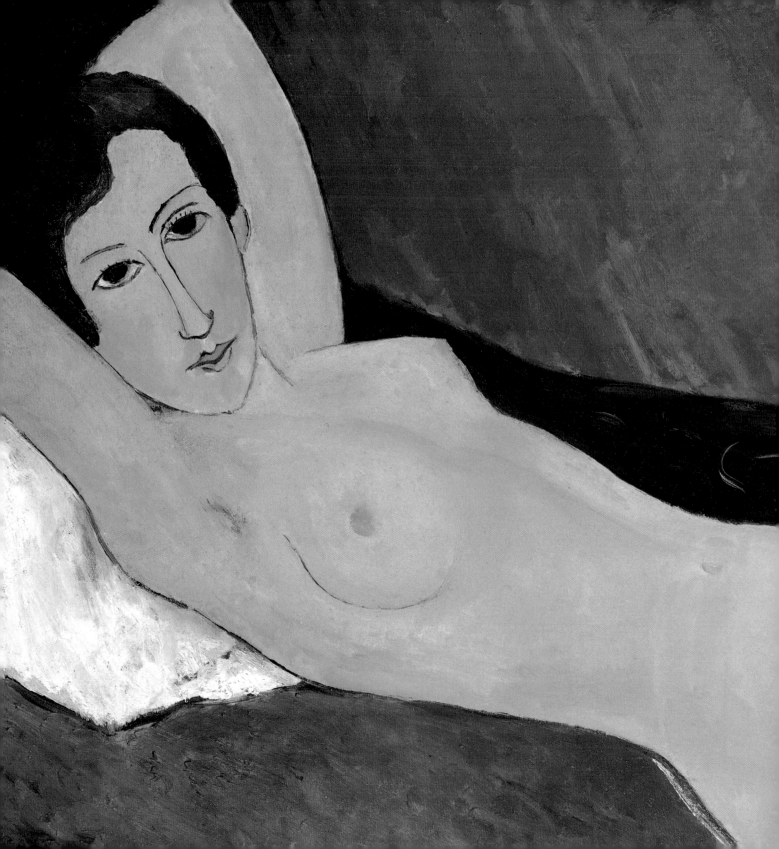

斜倚的裸女
1917 年　布面油畫　65cm×100cm　私人收藏

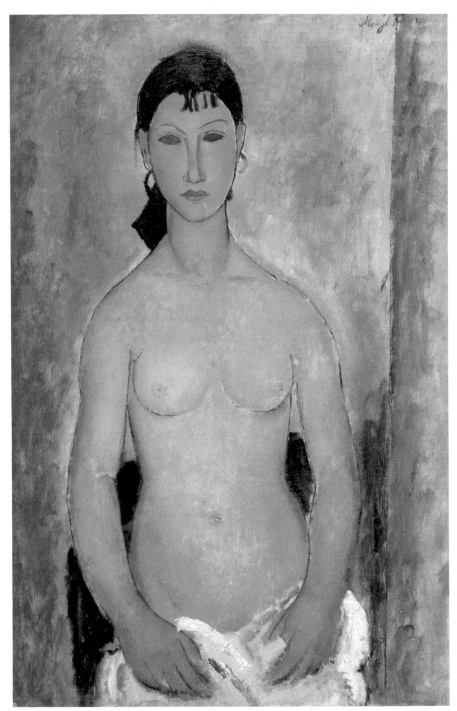

站立的裸女 (艾薇拉)
1919 年　布面油畫　92cm×60cm　伯爾尼美術館

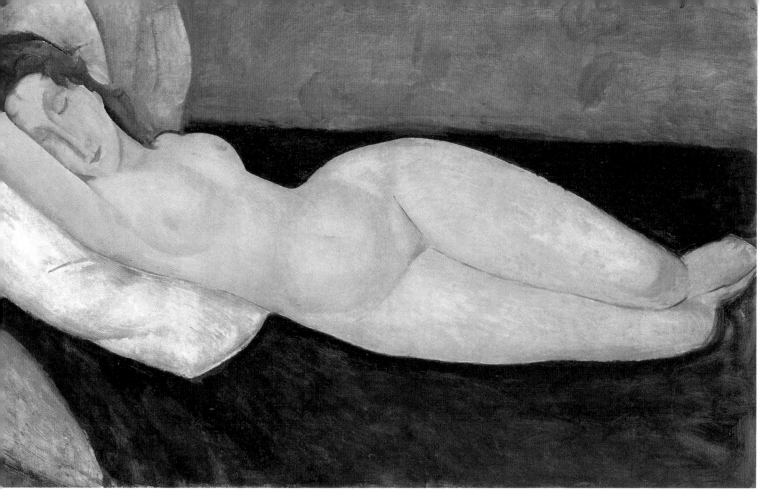

頭枕右臂側臥的裸女
1919 年　布面油畫　73cm×116cm　私人收藏

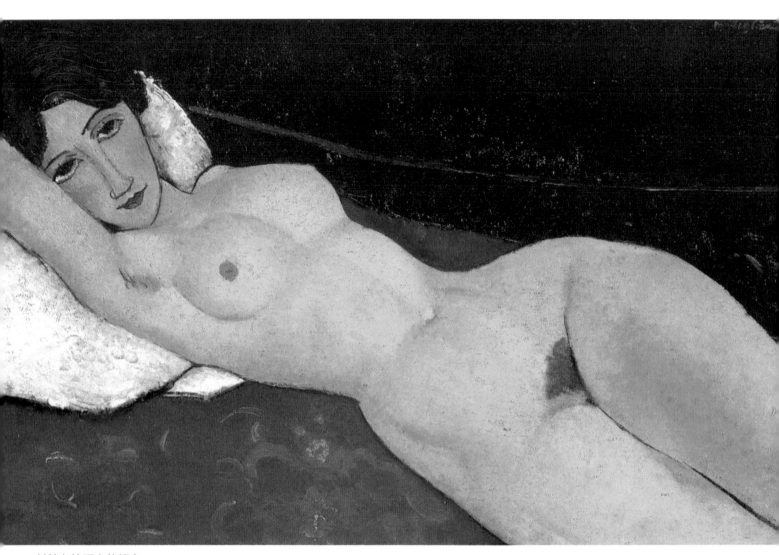

斜躺在枕頭上的裸女
1917 年　布面油畫　60cm×92cm　斯圖加特國立美術館

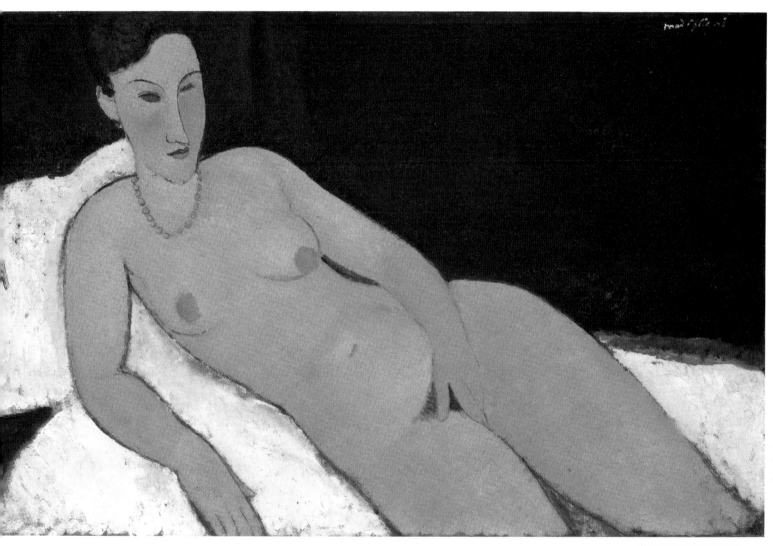

戴珊瑚色項鍊的裸女

1917 年　布面油畫　64.4cm×99.4cm　歐柏林學院艾倫紀念藝術博物館

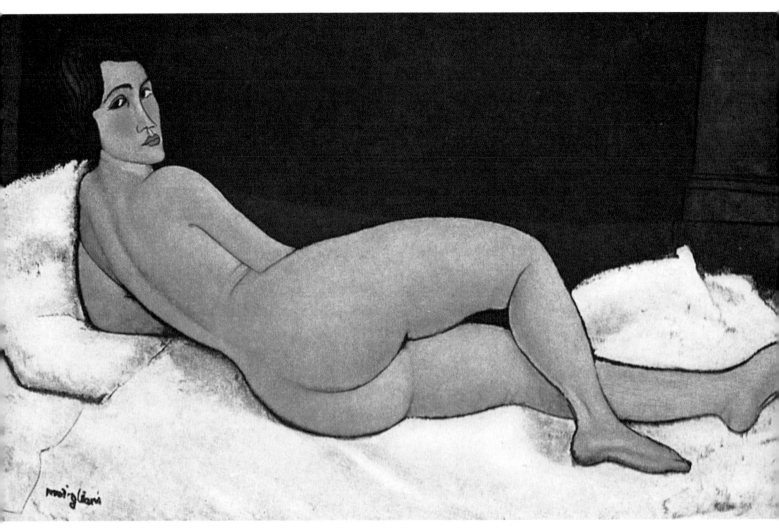

左側斜臥的裸女
1917 年　布面油畫　89cm×146 cm　私人收藏

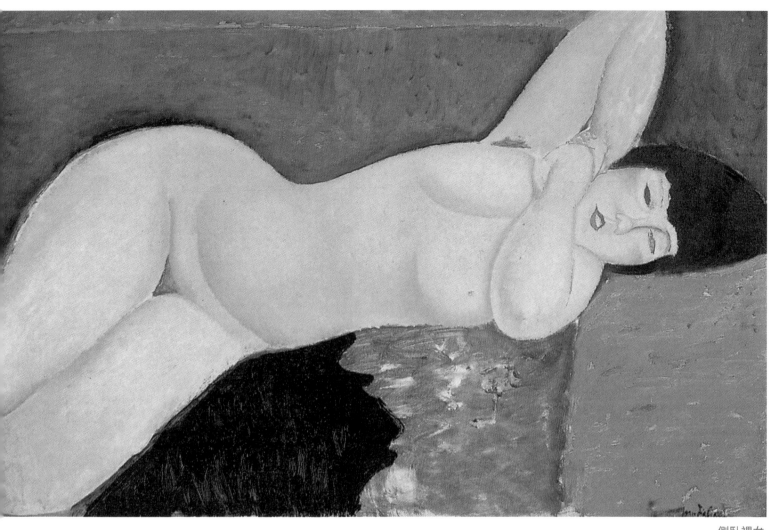

側臥裸女
1917 年　布面油畫　65cm×100cm　私人收藏

伍 / 旋轉的羅盤停下來了

1918年，莫迪利亞尼的肺病越來越嚴重，身體每況愈下，病痛的折磨又促使他加倍地飲酒、吸毒。他一心要自我毀滅，雖然生活過得十分艱苦，但這絲毫沒有影響他的創作激情，他把全部精力都用在了繪畫上。

這個時期，**莫迪利亞尼對人物形象的處理更加大膽。**珍妮的肖像逐漸變得扭曲，頭更加扁圓，脖子更細長，四肢更舒展。與珍妮在一起的日子裡，莫迪利亞尼畫出了一生中數量最多並且最傑出的作品。珍妮的肖像很少有背景，即使有也很簡單，這讓我們無法聯想他們當時的生存環境。1918年11月，他們的女兒誕生了，取名為珍妮·莫迪利亞尼。**在女兒出生的那段時間，他開始創作兒童肖像。**這些兒童肖像畫所描繪的都是普通家庭的孩子，形象自然淳樸，是他對愛與生命的禮讚。

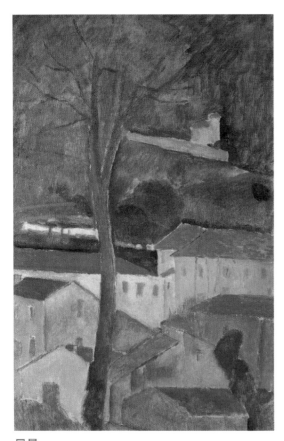

風景
1919 年　布面油畫　61cm×38cm
私人收藏

1918年春，爲了緩和肺病，莫迪利亞尼來到法國南部的尼斯療養。尼斯有明媚的陽光和如畫的風景，這裡的生活安定而寧靜，可以讓他集中精力進行繪畫創作。**莫迪利亞尼一生僅畫過4幅風景畫，都是在這個時期完成的。**

1919年5月，莫迪利亞尼回到了巴黎，準備和珍妮結婚。這個時候，他的藝術造詣已達到了完美的境界，他的作品開始逐漸被人賞識。然而，死神一步步在逼近，他仿佛知道自己生命短暫，在生命的最後一年創作了很多優秀的作品。

1920年1月25日，莫迪利亞尼腎炎和結核性腦膜炎併發，搶救無效，臨終前他用義大利語喊起家鄉的詩歌。第二天清晨，悲痛欲絕的珍妮從五樓窗戶跳樓身亡，年僅21歲，她當時已有8個月的身孕。他們死後3年，在莫迪利亞尼哥哥的努力下，珍妮的遺體被移葬到莫迪利亞尼的旁邊。他們的墓碑上用義大利文這樣寫道：畫家莫迪利亞尼，名成身死。珍妮，爲伴侶長眠。

莫迪利亞尼的一生雖然潦倒窘迫，卻始終仰望星空。他生前並沒有得到認可，然而去世沒過幾年，他的畫價飆升到了天文數字。他筆下變化多端且富含韻律節奏的線條，高度概括的色彩以及情感化的變形，深深地吸引著收藏者。莫迪利亞尼的藝術源於他對生命的感悟，是一種建立在生活基礎之上的再創造，表達了畫家內心深處對永恆的追求。

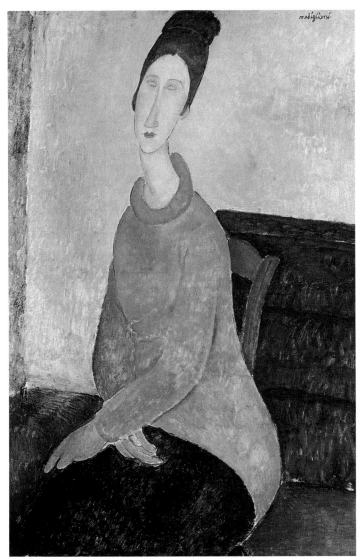

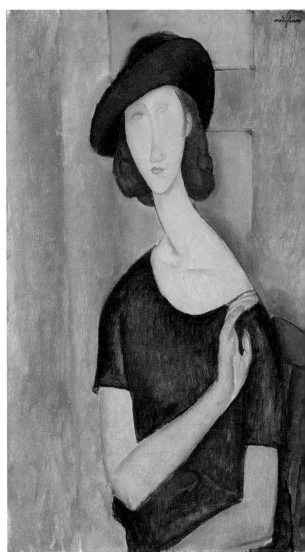

穿黃色毛衣的珍妮
1919 年　布面油畫　100cm×65cm
紐約古根漢美術館

戴帽子的珍妮
1919 年　布面油畫
92cm×54cm　私人收藏

在《穿黃色毛衣的珍妮》中，珍妮的頭部微微傾斜，脖子被拉至不自
然的長度，腦袋被壓成特別細長的橢圓形。眉眼依舊是一高一低，
淡藍色的眼睛在暖色調的畫面上好像秋天的湖水，流露出無限哀婉
的神情。鼻子是略帶扭曲的長筒形，面頰紅潤，嘴唇優美。肩膀放
鬆地垂下，黃色毛衣一直延伸到寬大的胯部。各種誇張的變形，構
成了莫迪利亞尼獨特的藝術風格。

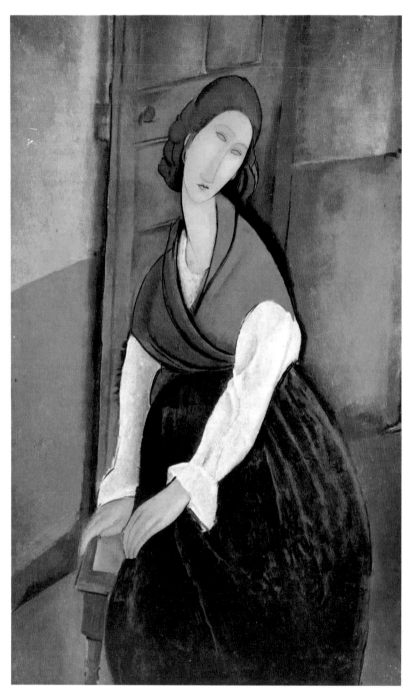

坐在門前的珍妮
1919 年　布面油畫　129.54cm×81.6cm　私人收藏

《坐在門前的珍妮》是莫迪利亞尼為他的繆斯畫的最後一幅肖像。背景的門、牆面、地板混合了橘紅、土黃、粉紫色調，溫暖而神祕。珍妮坐在木椅子上，一隻手扶著椅子的邊緣，另一隻手搭在深藍色的裙子上，腹部微微隆起。頭與身體相比顯得很小，面部被壓縮成特別窄的橢圓形，脖子被拉得特別長。在這幅畫裡，珍妮溫柔而安靜，仿佛時間就停在了這個美好的時刻。

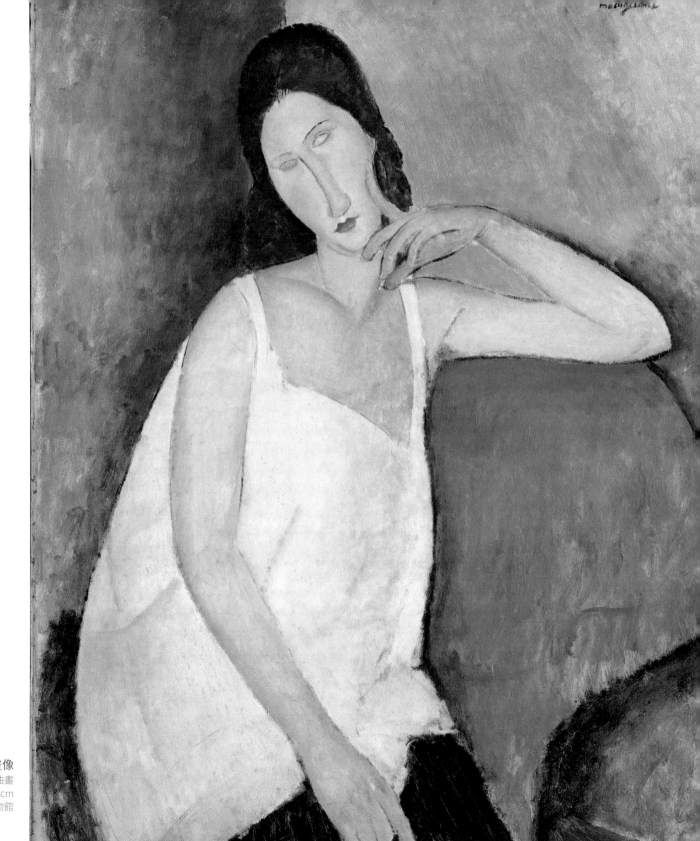

珍妮靜坐畫像
1919 年　布面油畫
91.4cm×73cm
約大都會藝術博物館

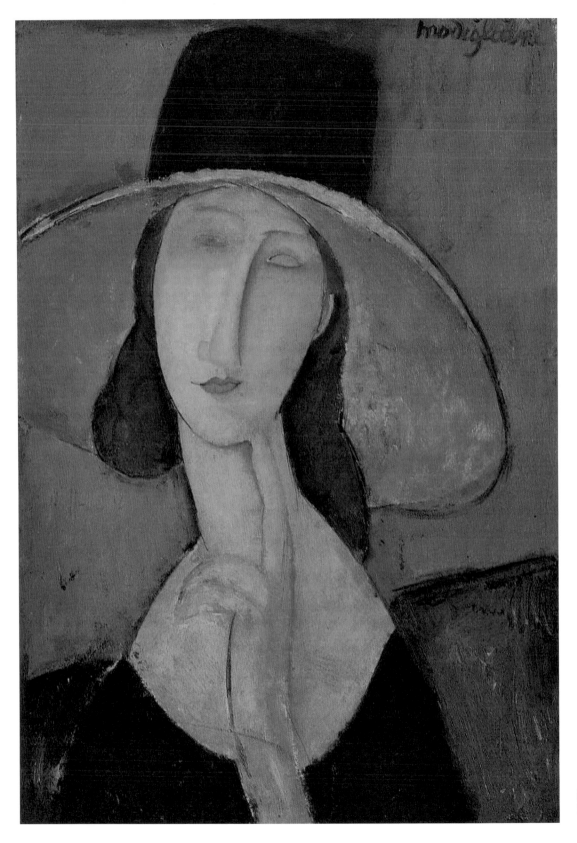

戴帽子的珍妮
1918 年　布面油畫　55cm×38cm　私人收藏

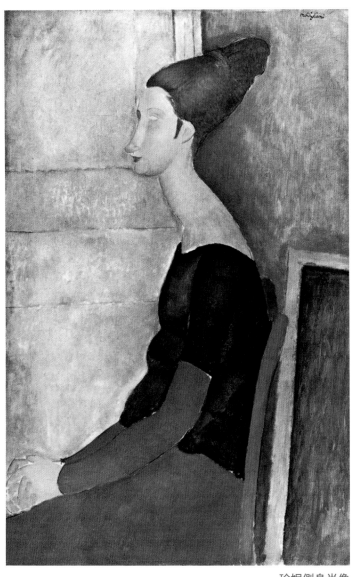

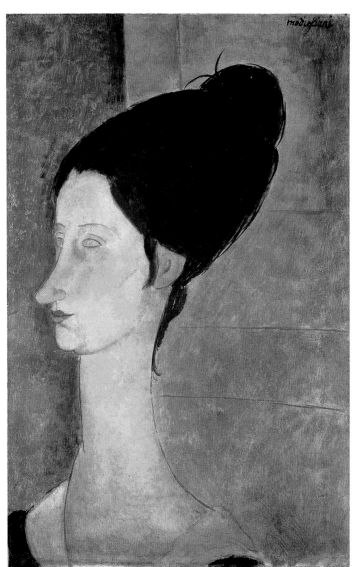

珍妮側身肖像
1918年　布面油畫　100cm×65cm　私人收藏

珍妮頭像
1918年　布面油畫　47cm×33cm　私人收藏

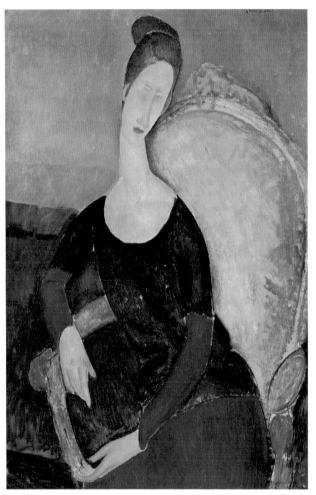

坐在扶手椅上的珍妮
1918 年　布面油畫　91.4cm×129.5cm　私人收藏

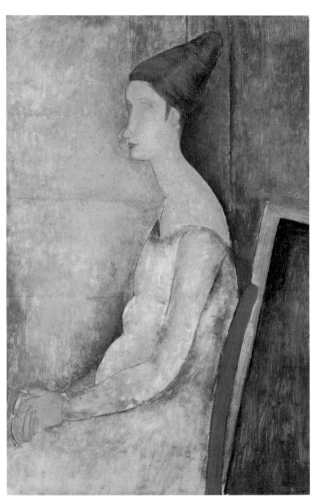

珍妮側身肖像
1918 年　布面油畫　99.7cm×64.8cm　巴恩斯基金會

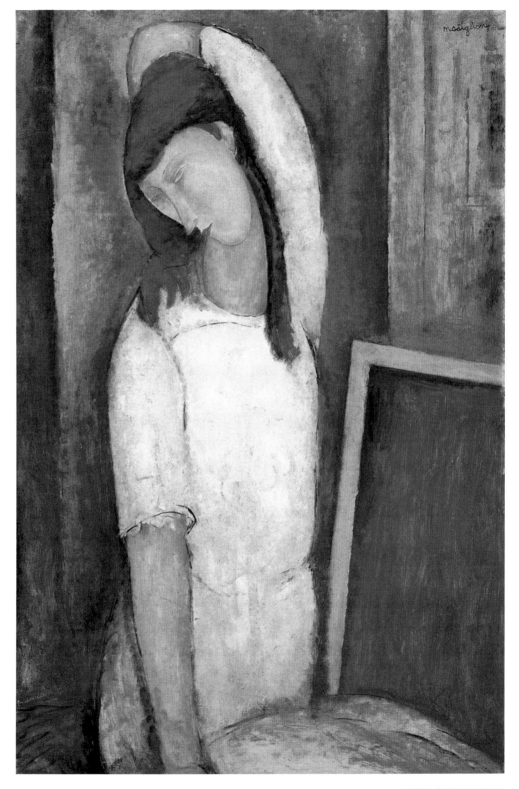

左臂放在頭後的珍妮
1919 年　布面油畫　100.3cm×65.48cm　巴恩斯基金會

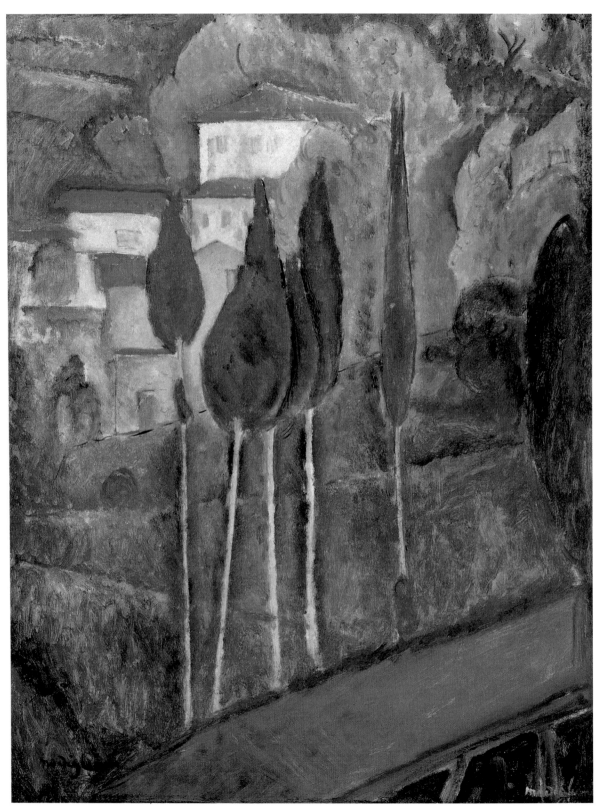

法國南部風景
1919 年　布面油畫　60cm×45cm
科隆卡斯騰·格雷夫畫廊

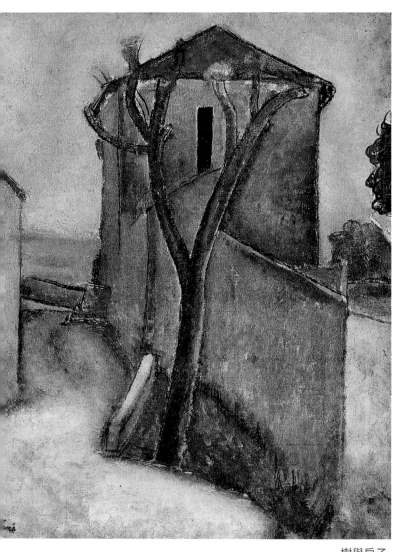

樹與房子
1918 年　布面油畫　55cm×46 cm　私人收藏

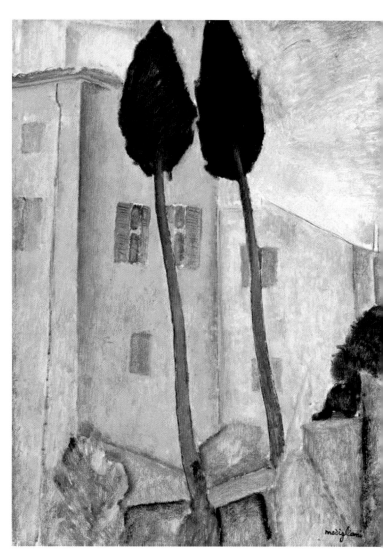

松樹與房子
1919 年　布面油畫　61cm×46cm　巴恩斯基金會

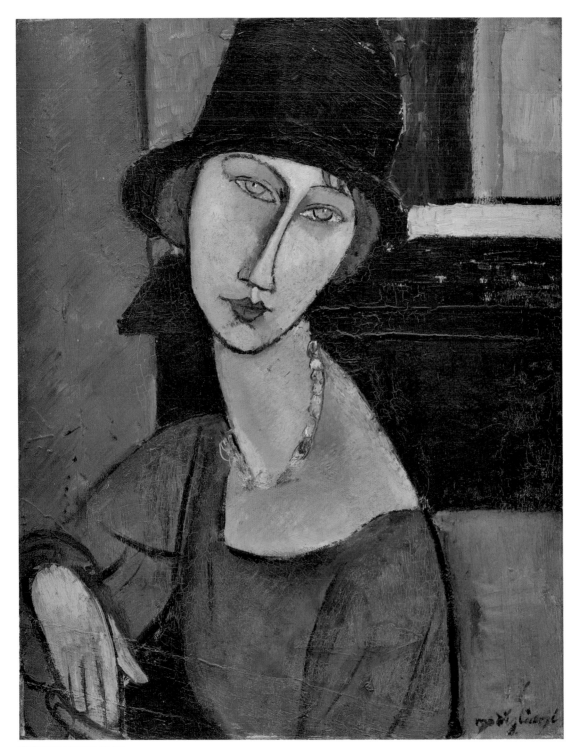

戴帽子和項鍊的珍妮
1917 年　布面油畫　67cm×51.5 cm　私人收藏

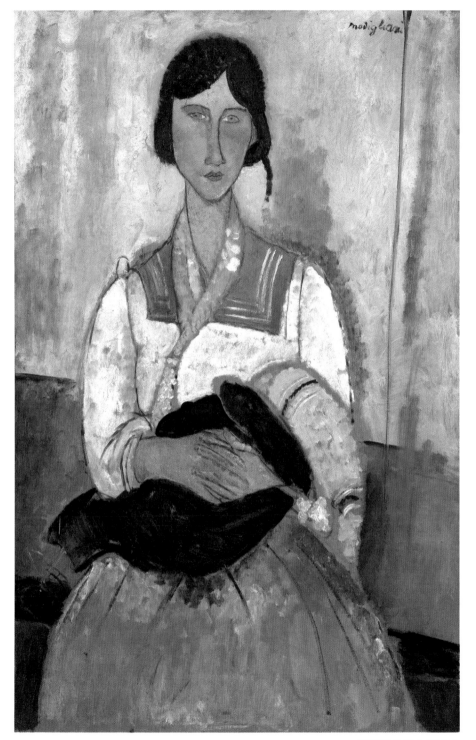

抱孩子的吉卜賽女人
1919 年　布面油畫　115.9cm×73 cm　華盛頓國家藝廊

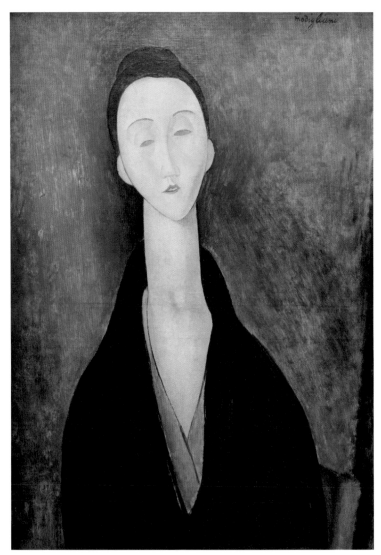

露妮婭‧捷克沃斯卡肖像
1919 年　布面油畫　80cm×52cm　聖保羅藝術博物館

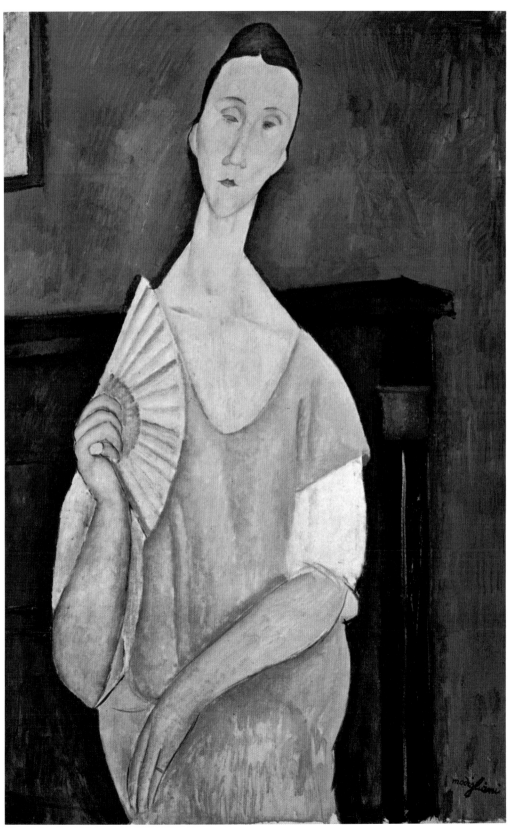

露妮婭·捷克沃斯卡肖像
1919 年 布面油畫 100cm×65cm
巴黎現代藝術博物館

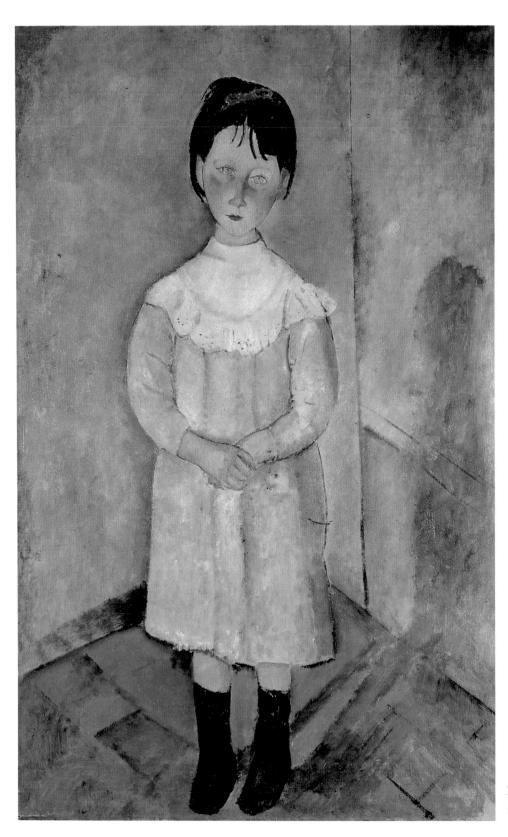

穿藍衣的女孩
1918 年　布面油畫　116cm×73 cm　私人收藏

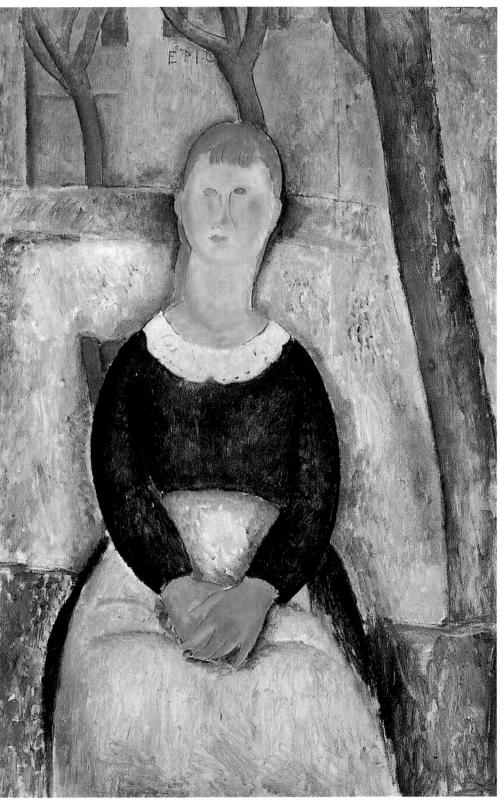

漂亮的菜販
1918 年　布面油畫　100cm×65cm　私人收藏

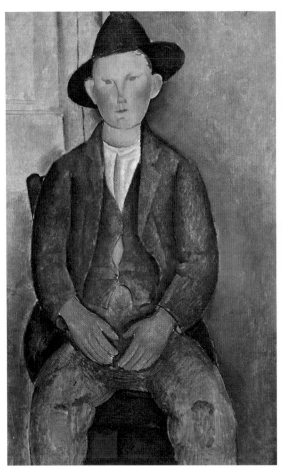

小農民
1918 年　布面油畫　100cm×65cm　倫敦泰特現代美術館

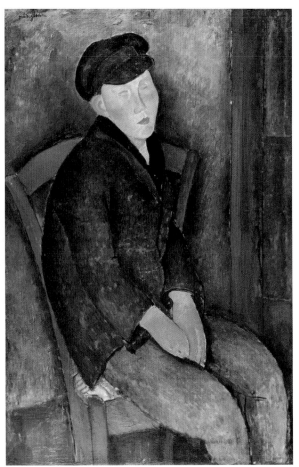

坐著的戴帽男孩
1918 年　布面油畫　100cm×65 cm　私人收藏

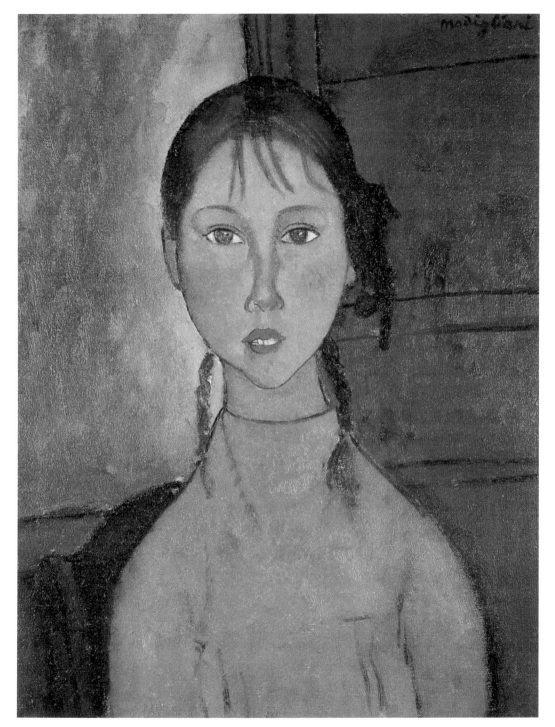

編辮子的女孩

1917 年　布面油畫　60.1cm×45.4cm　名古屋市美術館

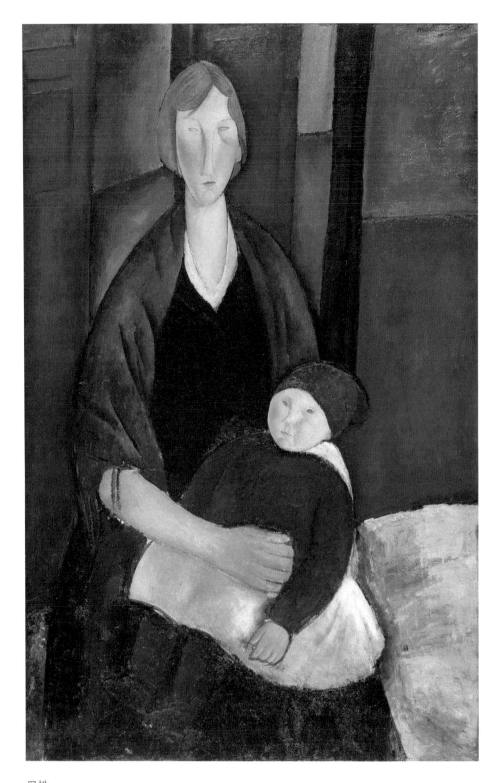

母性

1919 年　布面油畫　129.8cm×81cm　里爾現代美術館

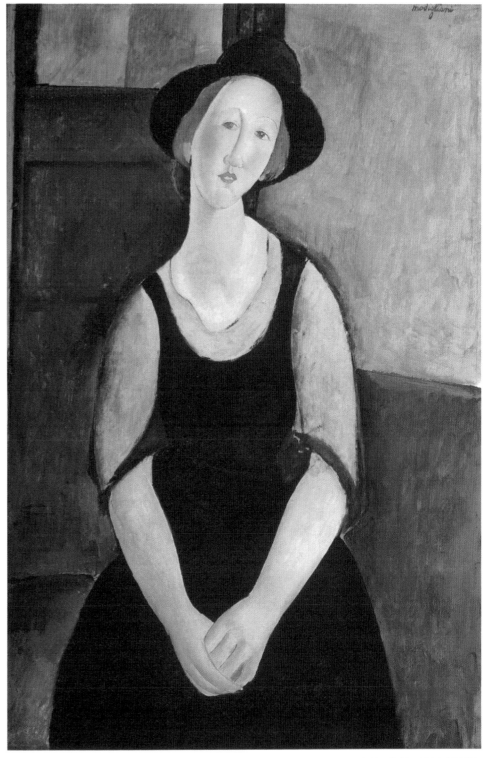

索拉·克林科斯多姆肖像
1919 年　布面油畫　99.7cm×64cm　私人收藏

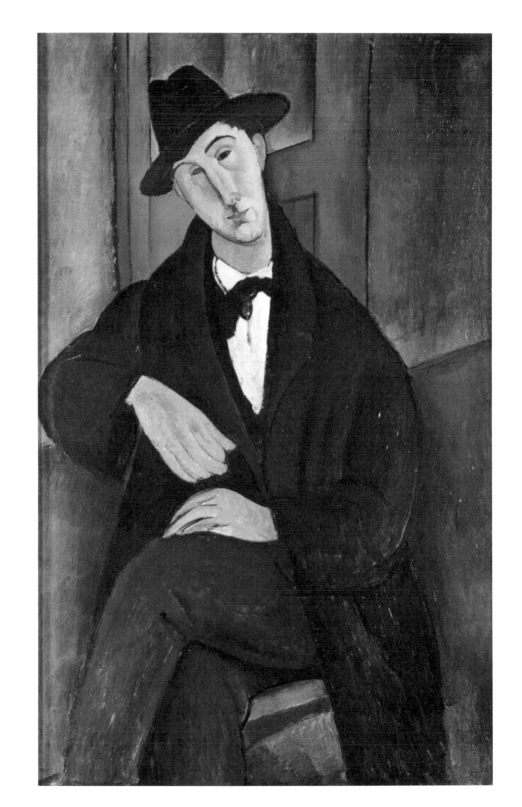

馬里歐·瓦沃格迪肖像
1919 年　布面油畫　116cm×73cm　私人收藏

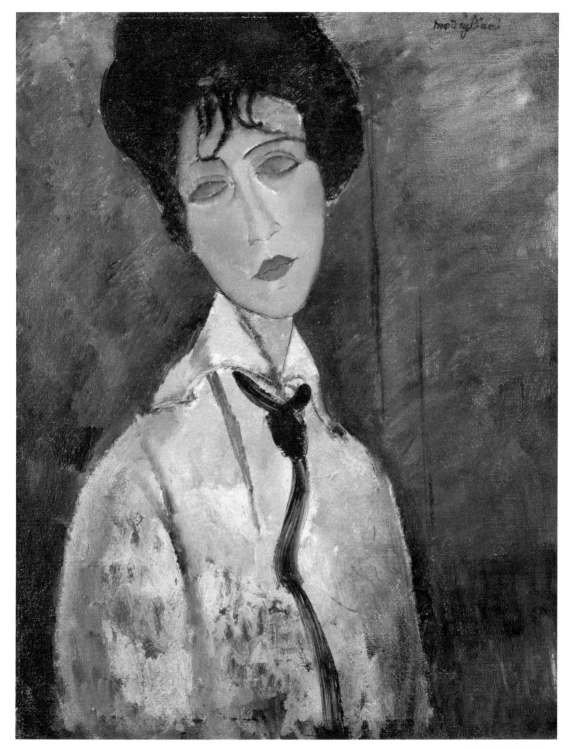

戴黑色領帶的女人
1917 年　布面油畫　65.4cm×50.5cm　私人收藏

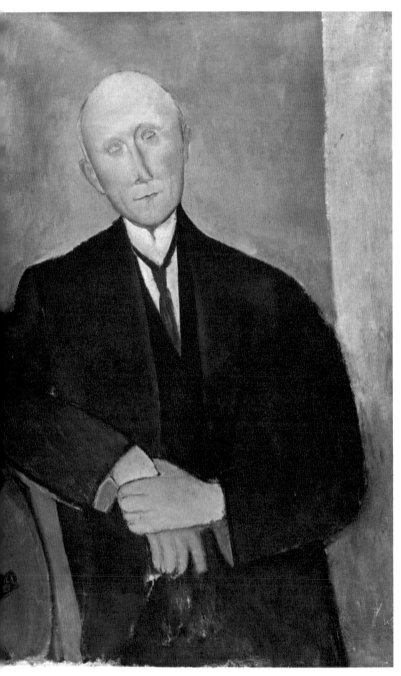

有橘色背景的男人肖像
1918 年　布面油畫　100cm×65 cm　私人收藏

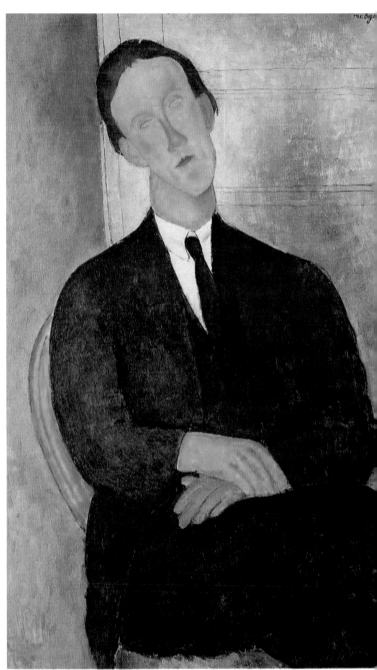

摩根·羅素肖像
1918 年　布面油畫　私人收藏

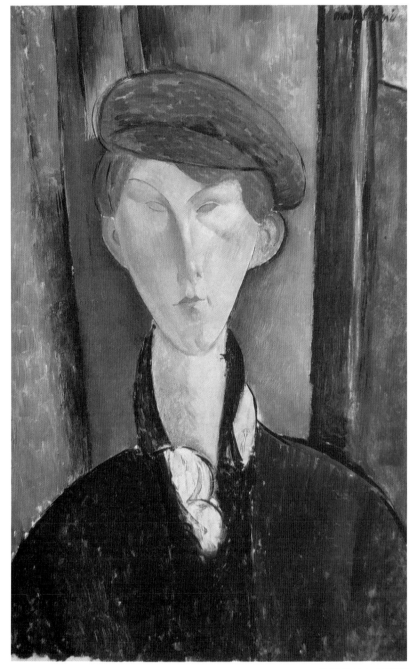

戴帽子的年輕男孩

1919 年　布面油畫　60.9cm×46 cm　紐約古根漢美術館

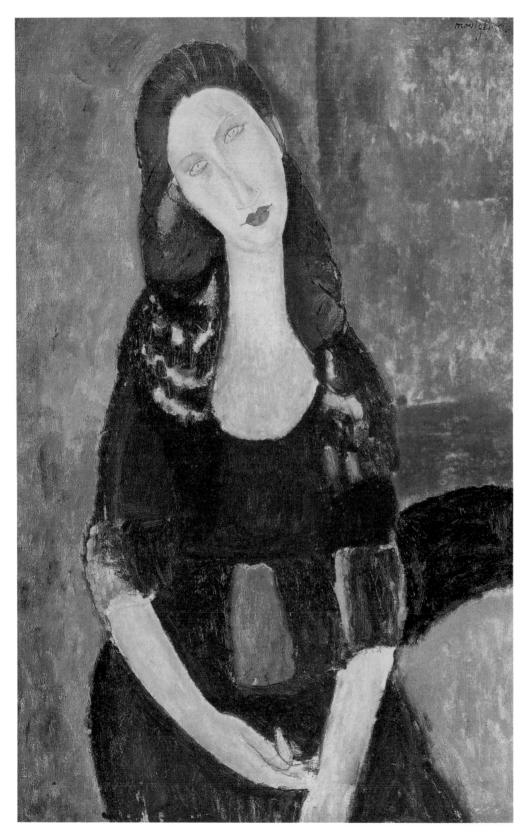

珍妮肖像
1918 年　布面油畫
92cm×60 cm　私人收藏

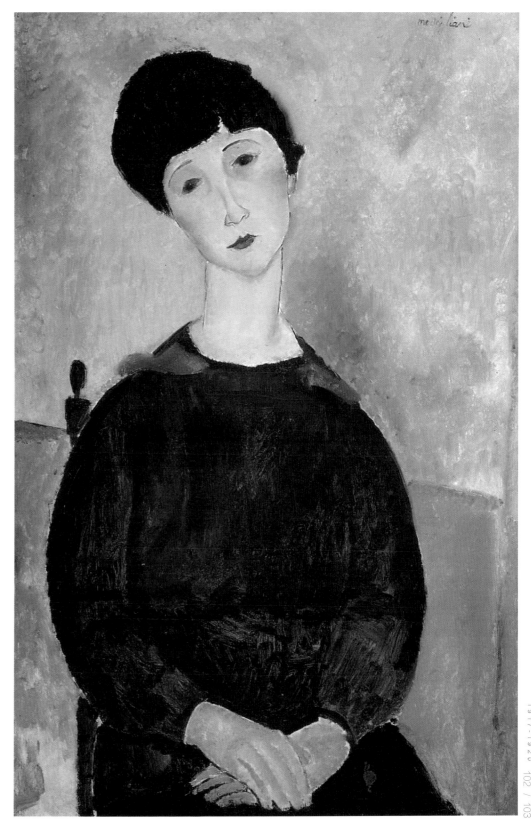

坐著的黑髮女人
1918年　布面油畫　92cm×60cm
巴黎畢卡索美術館

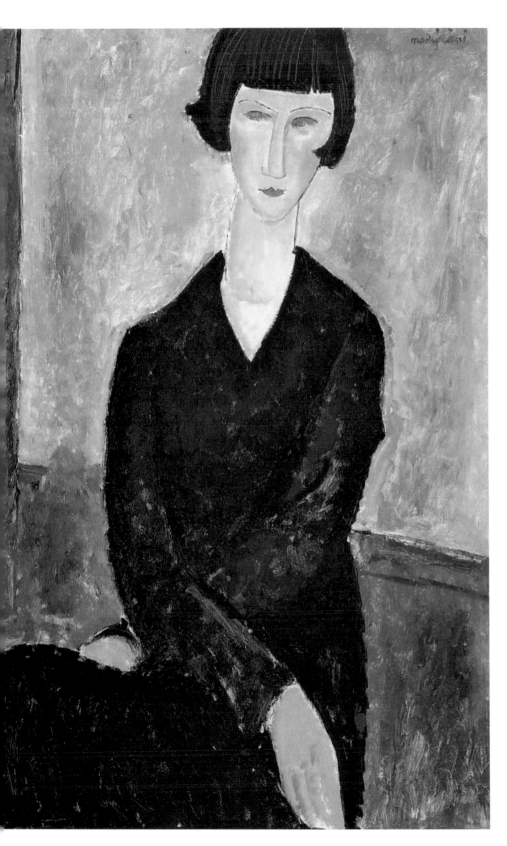

黑衣女子
1918 年　布面油畫　92cm×60cm
斯德哥爾摩當代美術館

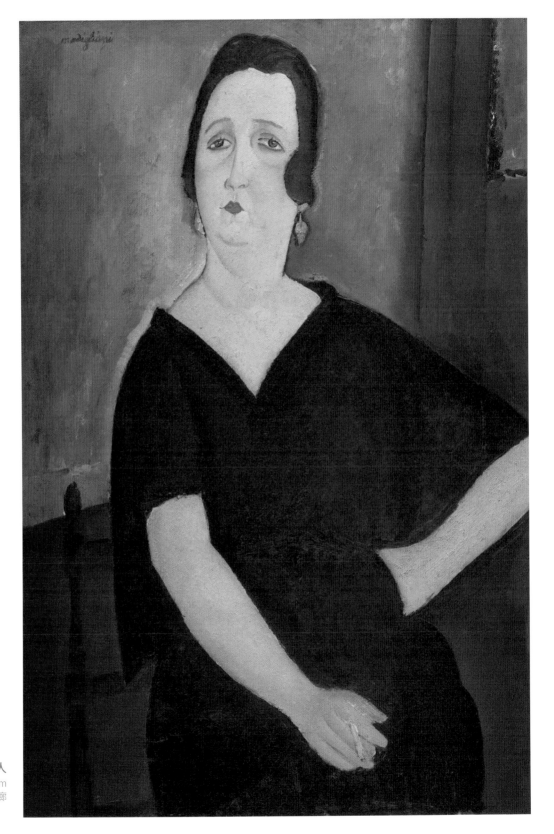

拿菸的女人
18 年　布面油畫　100.3cm×64.8 cm
華盛頓國家藝廊

延伸閱讀·更多精彩

水彩？水粉？色粉？傻傻分不清楚

為什麼藝術家都喜歡畫油畫？

哪種是最難畫的，難在哪裡？

不同的顏料，各有什麼特色？

延伸閱讀·更多精彩

名畫盜竊案

哪幅名畫曾多次被盜？

竊走《蒙娜麗莎》的人最後受到了什麼懲罰？

巴黎現代博物館丟失的 5 幅名畫到底在哪？

延伸閱讀·更多精彩

那些以藝術家和藝術品為題材的電影

看藝術家傳記電影是否有助於我們理解藝術？

哪些名畫在電影中露過臉？

延伸閱讀·更多精彩

藝術品的周邊

除了「朕知道了」，你還見過哪些藝術品周邊？

喵星人這是要佔領藝術圈了嗎？

把名畫披在身上，是什麼樣的感覺？

延伸閱讀·更多精彩

關於巴黎畫派的二三事

巴黎畫派真的存在過嗎？

在那個動盪且充滿激情的年代，蒙帕納斯地區住著哪些藝術家？

什麼樣的女神才能讓藝術家著迷？

延伸閱讀·更多精彩

emoji在網絡上的應用

為什麼emoji在人們社交生活中這麼重要，它有什麼獨特的魅力？

來自名畫的emoji，你都認識嗎？

emoji能否當密碼使用？

延伸閱讀·更多精彩

藝術家的「自拍照」

沒有照相機的時代，畫家自帶高級自拍技能？

為什麼藝術家喜歡畫自畫像，是圖方便還是自戀？

誰才是自畫像之王，杜勒、林布蘭、還是席勒？

延伸閱讀·更多精彩

藝術家和疾病

梵谷熱愛黃色，居然是藥物影響的結果？

那要命的偏頭痛，到底是福還是禍？

孟克的「恐婚症」，源自他的不幸童年？

延伸閱讀·更多精彩

男性畫家筆下的女性形象

擅長畫女性的藝術家，有哪些？

隨著時代的變遷，女性在藝術創作中擔當的角色有什麼變化？

大師筆下的女性，在不同時代被賦予什麼樣的意義？

延伸閱讀·更多精彩

贊助人是一種什麼樣的身分？

藝術史上的傑作有哪些是訂製品？

贊助人是否會影響藝術家的創作？

在這個時代，最簡便贊助藝術的方式是什麼？

延伸閱讀·更多精彩

一座「鐵粉」成就的博物館

利奧波德博物館在哪裡，它有什麼特別之處？

席勒為何被遺忘，又被誰重發現？

如何理智對待有歷史遺留問題的藝術品？

延伸閱讀·更多精彩

這麼多席勒，哪個是哪個？

叫什麼席勒名容易火，是巧合還是運氣？

哪個席勒在中國最有人氣？

哪個培根最有人緣？

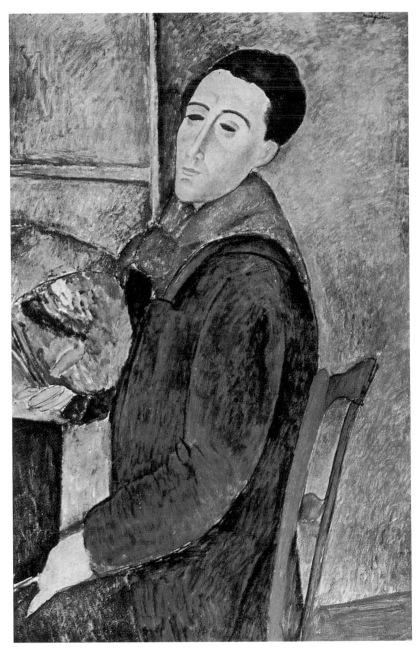

自畫像
1919 年　布面油畫　100cm×64.5 cm　聖保羅大學當代美術館

這位畫家不會畫腳！

一個偶然的機會，看到了莫迪利亞尼的某幅裸女，一種非常與眾不同的性感，雖然不明就裡，但竟然很強烈地想據為己有！後來去探究了一番，才知道原來這樣的畫作還不止一幅，而且相當搶手非常值錢，在藝術品拍賣市場上屢創紀錄，於是，越發覺得有吸引力了！

對莫迪利亞尼人體畫的好評，集中在作品獨特的色調和線條上，其中最大的讚賞卻是「人不畫全」，視覺上給了我們近距離觀賞人體的想像空間，就好像站在她身邊，甚至都可以感覺到她的呼吸，近在咫尺觸手可得，原來這就是性感的主要原因！但我兒子Kevin卻不這麼想，他問我為啥這些人都沒有腳，我說，哦，這個畫家，那時可能還沒學會畫腳⋯⋯

有天晚上在公司加班結束，大夥兒坐下來喝一杯，東扯西扯間，有個小夥子問起我對公司的年輕人有啥期盼，我想了想，並沒有直接回答，找了幾幅莫迪利亞尼的畫發到群裡說：「這幾幅畫，我已經放在購物車裡了，如果再過幾年，我還不能下單提貨，那我覺得你們可能白努力了！」

<div align="right">航班管家創始人　連長</div>

TITLE

看畫　莫迪利亞尼

STAFF

出版	瑞昇文化事業股份有限公司
編著	尹琳琳　趙清青
創辦人 / 董事長	駱東墻
CEO / 行銷	陳冠偉
總編輯	郭湘齡
文字編輯	張聿雯　徐承義
美術編輯	謝彥如
國際版權	駱念德　張聿雯
排版	謝彥如
製版	明宏彩色照相製版有限公司
印刷	龍岡數位文化股份有限公司
法律顧問	立勤國際法律事務所　黃沛聲律師
戶名	瑞昇文化事業股份有限公司
劃撥帳號	19598343
地址	新北市中和區景平路464巷2弄1-4號
電話	(02)2945-3191
傳真	(02)2945-3190
網址	www.rising-books.com.tw
Mail	deepblue@rising-books.com.tw
初版日期	2024年2月
定價	400元

國家圖書館出版品預行編目資料

看畫：莫迪利亞尼 / 尹琳琳, 趙清青編著. --
初版. -- 新北市：瑞昇文化事業股份有限公
司, 2024.02
　　120面；　22x22.5公分
ISBN 978-986-401-705-8(平裝)
1.CST: 莫迪利亞尼(Modigliani, Amedeo,
1884-1920) 2.CST: 繪畫 3.CST: 畫冊
4.CST: 傳記 5.CST: 義大利

940.9945　　　　　　　　113000878